立體美感！

肌肉&陰影

繪製技巧書

建尚登 著

瑞昇文化

前言

製作（繪製）人物插畫時，服裝是不可欠缺的要素。「精準」描繪各種服裝時，什麼事情是絕對必備的呢？皺褶便是其中的重要要素之一。

服裝上有各式各樣的皺褶。繪製皺褶的時候，如果實際參考服裝或照片，會因為資訊過多而給人一團混亂的印象，而且其實在漫畫或插畫等繪圖作品上，並不需要畫出所有的皺褶。實際觀察動畫作品等繪圖作品便能看出，作品中並未畫出那麼多的皺褶。

本書將說明，如何從大量的皺褶資訊，找出應該描繪出的皺褶。

說明讓皺褶看起來更漂亮的記號（圖形）畫法，以及使用實際上並不存在的既定圖形，讓皺褶「更像皺褶」的畫法等，「更具真實性」的皺褶畫法，而不光只是「適當」的描繪而已。另外，也會說明使用陰影的皺褶表現與立體感的呈現方法。

經驗和知識一定可以讓皺褶和陰影的畫法更加精進，就讓我們一起努力吧！

如果本書可以讓各位讀者在「皺褶與陰影」的畫法上有所精進，那便是我最大的榮幸。

2018 年 9 月　建尚登

目錄

第1章　基本篇

第2章 實例篇

第**3**章　實踐篇

本書的使用方法 how to use this book?

本書主要解說立體皺褶和陰影的畫法。

有繪製人物的能力，但是卻不知道皺褶的畫法，若是參考實物或照片，反而會畫出一堆皺褶……許多解決這種煩惱的靈感，全都收錄在本書裡面。

本書的說明內容以皺褶的畫法為主，同時也會再進一步說明，利用陰影增添皺褶和人物立體感的方法。

●本書的構成

第1章　基本篇

說明皺褶的種類、形成的部位、圖案等皺褶的基礎，以及使用陰影繪製出立體感的方法。

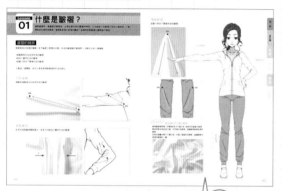

> 先了解皺褶和
> 陰影的基礎吧！

第3章　實踐篇

以第1章和第2章的內容為基礎，實際練習皺褶和陰影的繪製。

書中同時刊載了沒有皺褶的練習用插畫，大家可以實際練習看看。

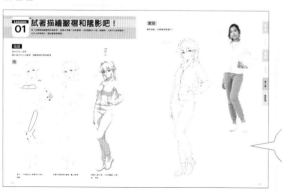

> 一邊實際繪製，
> 一邊牢記圖形！

第2章　實例篇

依照服裝的種類，實例說明參考照片繪製插畫時的皺褶畫法、陰影畫法等。

說明皺褶的訣竅與陰影的訣竅。

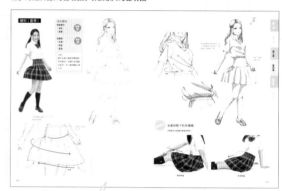

> 根據實例解讀
> 圖樣和訣竅！

這裡畫出的皺褶量稍微多了一些。應用在自己的插畫的時候，就算稍微略過也沒關係。

另外，繪製成插畫的時候，要注意「看起來更真實的陰影」。也可以運用虛構陰影 ※ 和既定陰影（p.39），演繹出插畫才會有的效果。

※ 虛構陰影

為表現出立體感，在沒有陰影形成的部位畫出陰影，本書將這種陰影稱為「虛構陰影」。

第1章 基本篇

解說的項目

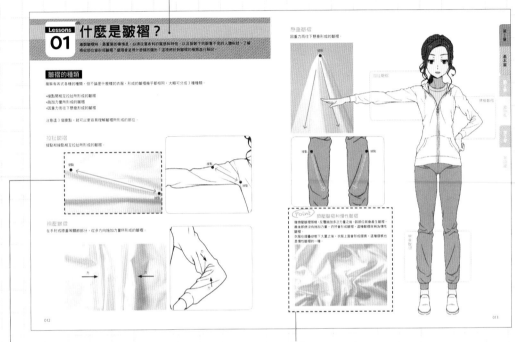

Point
希望特別注意的位置與重點解說

皺褶的說明符號

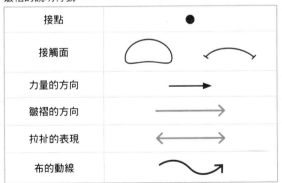

接點	●	
接觸面	⌒	⌒
力量的方向	→	
皺褶的方向	⇒	
拉扯的表現	↔	
布的動線	〰	

第2章　實例篇

※ 雖然皺褶的量會因形成皺褶的
部位或布料質感而有不同，但
仍請試著參考一下。

圖示 **皺褶 多** **皺褶 少** 藉此了解皺褶的量。

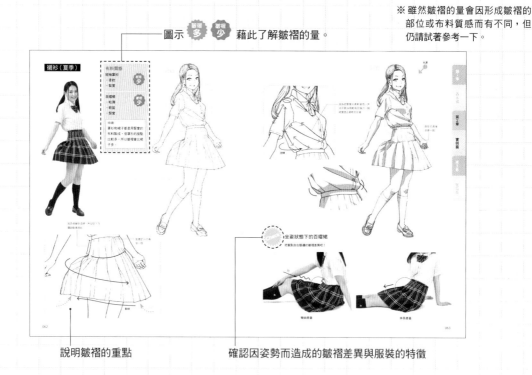

說明皺褶的重點　　　　確認因姿勢而造成的皺褶差異與服裝的特徵

第3章　實踐篇

實踐　參考範例或照片，試著實際畫看看吧！

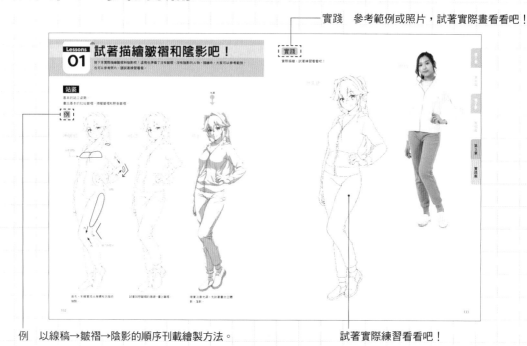

例　以線稿→皺褶→陰影的順序刊載繪製方法。　　　　試著實際練習看看吧！

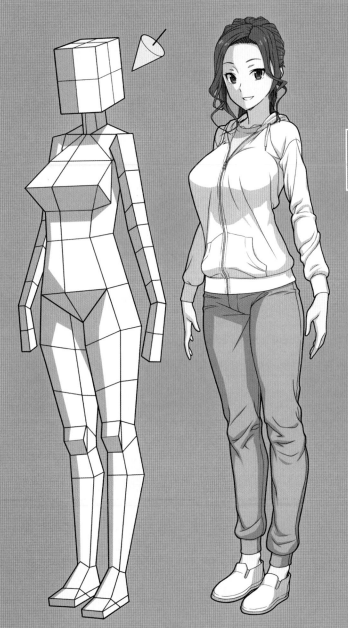

第1章

基本篇

什麼是皺褶？

繪製皺褶時，最重要的事情是，必須注意布料的質感和特性，以及服裝下肉眼看不見的人體形狀，了解哪些部位會形成皺褶？皺褶會呈現什麼樣的圖形？這裡將針對皺褶的種類進行解說。

皺褶的種類

服裝有各式各樣的種類，但不論是什麼樣的衣服，形成的皺褶幾乎都相同，大略可分成 3 種種類。

- 接點間相互拉扯所形成的皺褶
- 施加力量所形成的皺褶
- 因重力而往下懸垂形成的皺褶

注意這 3 個要點，就可以更容易理解皺褶所形成的部位。

拉扯皺褶

接點和接點相互拉扯所形成的皺褶。

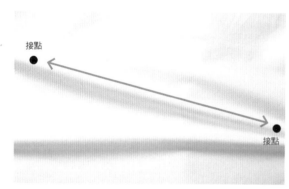

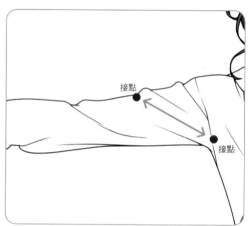

擠壓皺褶

在手肘或膝蓋等關節部分，從多方向施加力量所形成的皺褶。

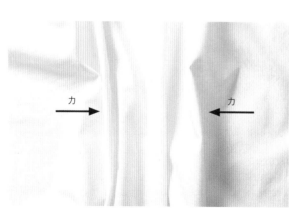

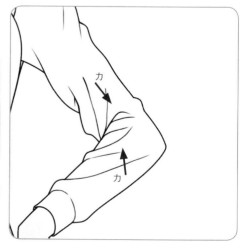

懸垂皺褶

因重力而往下懸垂形成的皺褶。

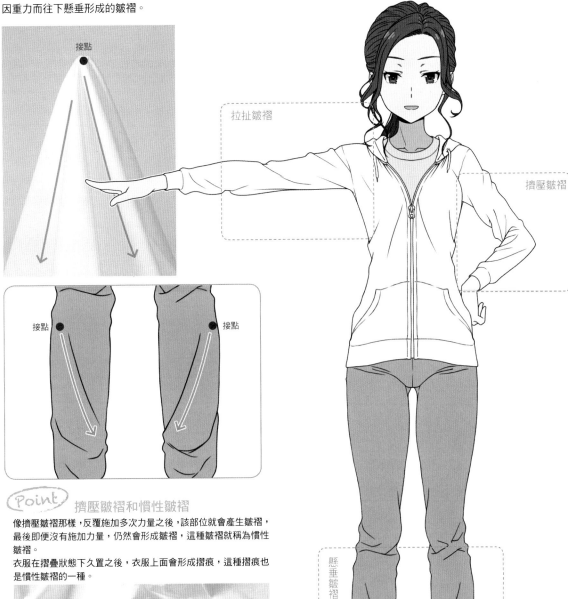

接點

拉扯皺褶

擠壓皺褶

接點　　　接點

懸垂皺褶

第1章

基本篇

第2章

實例篇

第3章

實踐篇

Point 擠壓皺褶和慣性皺褶

像擠壓皺褶那樣，反覆施加多次力量之後，該部位就會產生皺褶，最後即便沒有施加力量，仍然會形成皺褶，這種皺褶就稱為慣性皺褶。

衣服在摺疊狀態下久置之後，衣服上面會形成摺痕，這種摺痕也是慣性皺褶的一種。

皺褶形成的部位

衣服穿在身上的時候，有些部位容易形成皺褶。現在就一起來看看哪些部位比較容易形成皺褶吧！

容易形成皺褶的部位

Lessons01 解說了皺褶的種類。那麼，現在就試著思考，穿
上衣服時，哪些部位會形成皺褶吧！

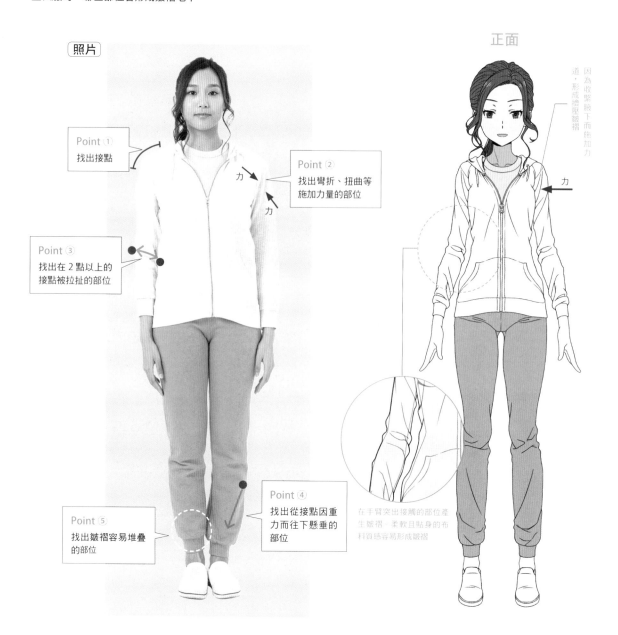

照片

正面

Point ① 找出接點

Point ② 找出彎折、扭曲等施加力量的部位

Point ③ 找出在 2 點以上的接點被拉扯的部位

Point ④ 找出從接點因重力而往下懸垂的部位

Point ⑤ 找出皺褶容易堆疊的部位

力

因為收緊腕下而施加力道，形成擠壓皺褶

在手肘突出接觸的部位產生皺褶。柔軟且貼身的布料愈容易形成皺褶

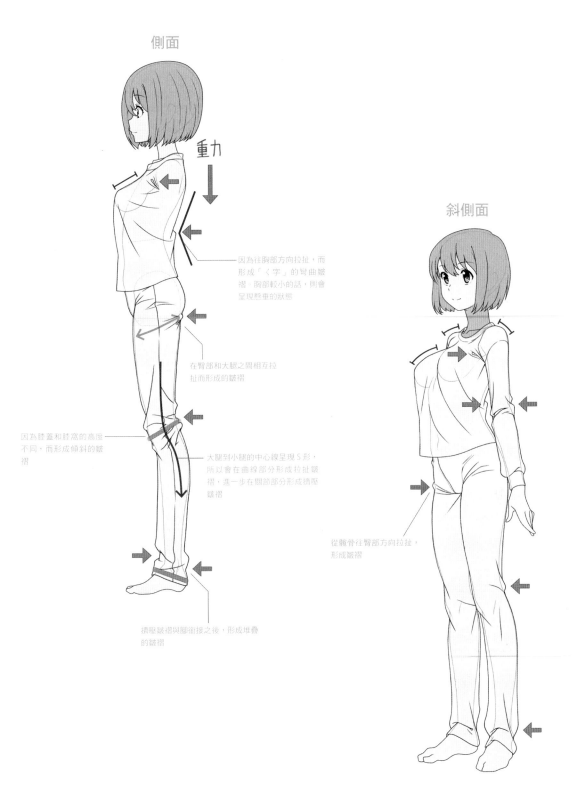

側面

重力

斜側面

因為往胸部方向拉扯,而形成「く字」的彎曲皺褶。胸部較小的話,則會呈現鬆垂的狀態

在臀部和大腿之間相互拉扯而形成的皺褶

因為膝蓋和膝窩的高度不同,而形成傾斜的皺褶

大腿到小腿的中心線呈現S形,所以會在曲線部分形成拉扯皺褶,進一步在關節部分形成擠壓皺褶

擠壓皺褶與腳銜接之後,形成堆疊的皺褶

從腰脊往臀部方向拉扯,形成皺褶

皺褶的思考方法

了解皺褶容易形成的部位之後，說明皺褶的思考方法。

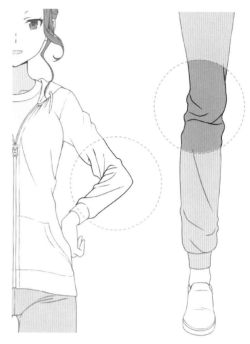

找出施加力量的部位

繪製皺褶時，「手肘」或「膝蓋」等關節部分是最容易理解的部位。彎曲施加力量的部分，會形成擠壓皺褶。同樣的，髖關節或腋下等施加力量的部位，就畫出擠壓皺褶吧！

找出接點

拉扯皺褶是接點和接點被拉扯所形成的皺褶。懸垂皺褶也是從接點開始懸垂形成的皺褶，所以要仔細找出衣服和身體的接點。確實注意衣服下面的身體線條，就可以找出身體和衣服的接點（或是接觸的面）。

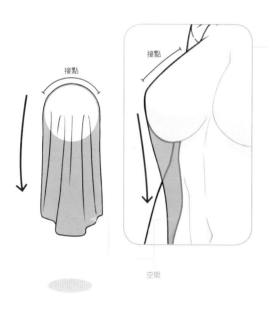

接點

接點

空間

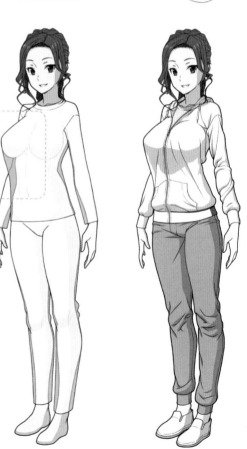

布料因為重力而向下垂，於是衣服和身體之間就會形成空間。如果是寬鬆的衣服，空間就會增大，若是合身的衣服，衣服會緊貼著身體，所以空間就會變得狹小。
首先，只要先思考要讓人物穿什麼樣的衣服就行了。

思考接點和重力

思考加諸在接點上的重力。
接著，來看看把一塊布固定在 1 點和固定在 2 點的情況，以及 2 點高度不同的情況吧！可明顯看出各自的皺褶形狀都不相同。
皺褶就像這樣，並非以單一形狀獨立構成。皺褶之間會相互影響，產生不同的變化。

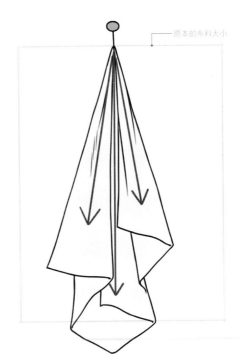

— 原本的布料大小

▲固定於 1 點的情況
因重力而從 1 個接點往下懸垂的懸垂皺褶。

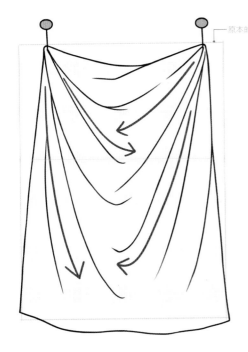

— 原本的布料大小

▲固定於 2 點的情況
2 個接點相互拉扯，形成拉扯皺褶，同時還有因重力而形成的懸垂皺褶。

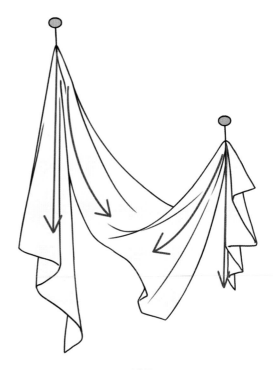

▲ 2 點的高度不同的情況
接點的高度不同時，皺褶形成的方式也會不同。

Lessons 03 皺褶的形狀

皺褶的形狀有好幾種圖形。除了單一圖形之外，還有多種皺褶形狀所合併而成的皺褶形狀。這裡就來介紹幾種常見的皺褶形狀。

皺褶的具體範例

來看看具體的皺褶吧！

懸垂

請試著想像，像 A 那樣，把布懸掛在浮球上面。球的上方可以清楚看到球與布緊密貼附的形狀，下方則會因為布的重力而直接向下懸垂，並沒有與球緊密貼附。也就是說，球的輪廓會被遮住。
這個部分的觀點就跟女性的胸部一樣。雖然可以清楚看出觀點，也就是胸部的形狀，但胸部下方是懸垂的布，所以身體線條會被遮蓋起來。

如果是像 B 那樣，布是緊密服貼於身體的伸縮布料，因為整體緊密包覆的關係，就連球下方的輪廓也能清晰可見。
皺褶的形狀也會因為布料而改變，所以要多加注意。

鈕扣

鈕扣上所產生的皺褶。皺褶的延伸方向會因拉扯方向而產生變化。

堆疊

下擺或袖口等布料下方緊縮的情況，因重力而產生的皺褶無處可逃，於是就會產生堆疊的皺褶。

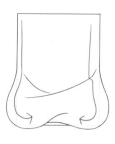

拉扯

拉扯力較強烈時，就會產生拉扯皺褶，力量較弱時，就會產生因重力而懸垂的皺褶。

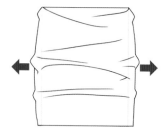

重疊

布料相互重疊的情況，就會產生這樣的「鬆垮感」。重疊感只要比「堆疊」更多，就會更有模有樣。

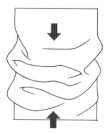

018

摺疊
皺褶因為拉扯，而形成摺疊般的皺褶。

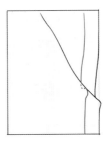

菱形
折上下方形成摺疊形狀的皺褶，可以隱約
看出菱形模樣。
合身服裝較容易形成的皺褶。

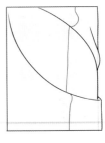

彎曲
因為關節等部位彎折，進而形成拉扯和
摺疊的皺褶組合。

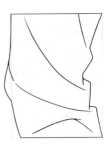

掀翻
起風的時候，衣服會產生朝相同方向掀翻的皺褶。
只要把裙擺畫成 S 線條，就能畫出自然的動作。

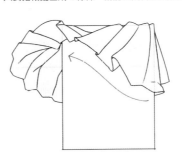

皺褶的圖形

川型

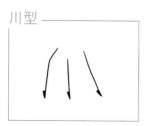

懸垂皺褶的基本圖形。
從接點往下形成的皺褶形狀。

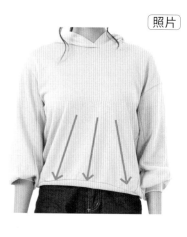

人型

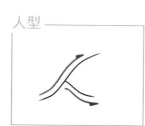

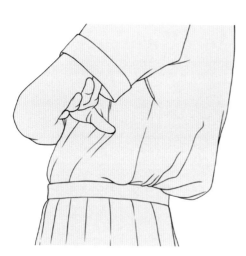

擠壓皺褶經常看到的皺褶圖形。
重疊形成的皺褶，看起來就像個
「人字型」。

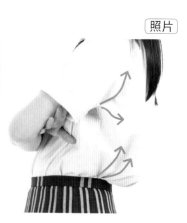

y型

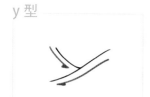

懸垂皺褶可看到的皺褶圖形。
布料堆積重疊，所以呈現出「小
寫y」般的形狀。

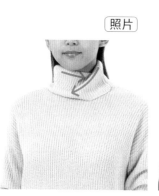

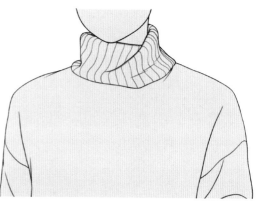

拉扯型

拉扯皺褶的基本圖形。接點相互拉扯所產生的皺褶圖形。

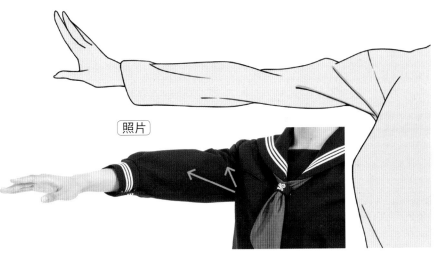

照片

菱形

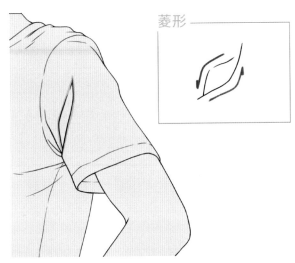

擠壓皺褶和**懸垂皺褶**的組合，就成了菱形的皺褶圖形。

照片

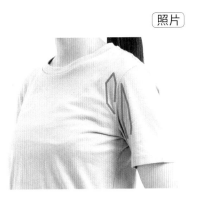

照片

堆疊型

宛如布被摺疊起來般的皺褶圖形。

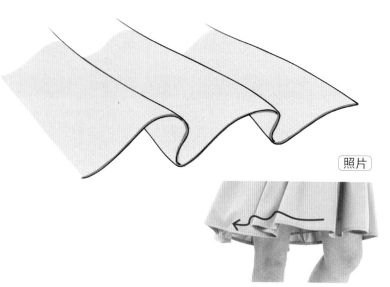

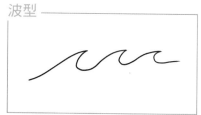

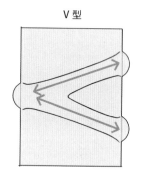

[照片]

像裙子下擺那樣，布料往下懸垂時所形成的皺褶。

褶飾邊也會形成波型的皺褶。

字母型

和 20 頁的「人型」、「y 型」有點類似，主要在手臂或腳等關節（彎曲）部分形成的拉扯皺褶的圖形。

V 型	Z 型（N 型）	X 型

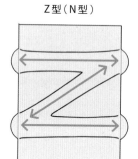

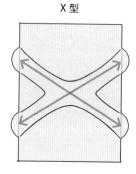

組合範例

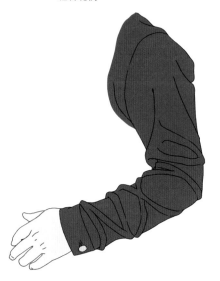

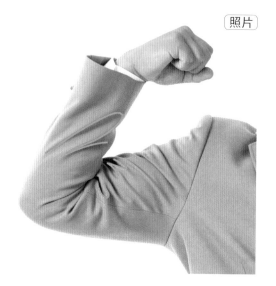

[照片]

Check **找出圖形吧！**

前面介紹了各式各樣的皺褶圖形，現在實際從下方找出各種皺褶圖形吧！

第1章

基本篇

第2章

實例篇

第3章

實踐篇

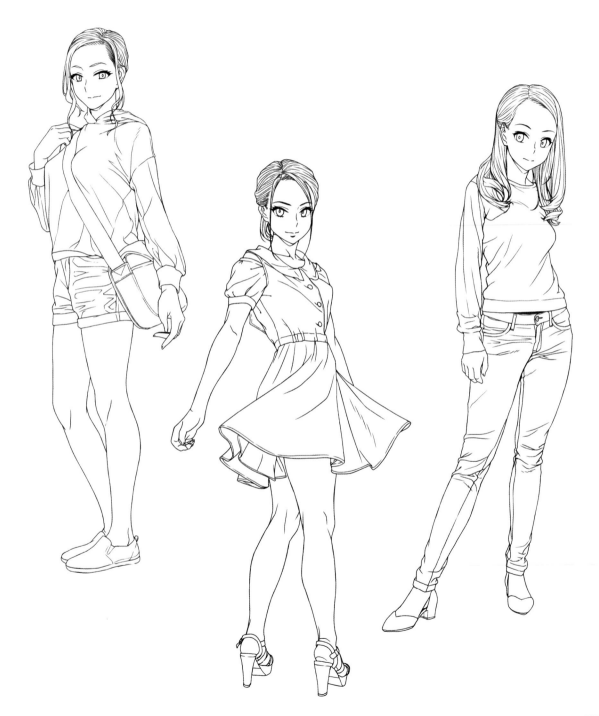

布料質感的不同畫法

皺褶的表現也會因為布料的軟硬度、貼身感、重量而改變。這裡為大家解說，布料軟硬、貼身感等布料質感的各種畫法。

張力和流線

決定布料質感的關鍵有兩個，一是決定布的動線的「流線」，另一個則是表現布的稜角的「張力」。

突然提到「流線」和「張力」，或許大家還是很難理解。那麼，請看看下圖。下方有 6 條波浪線條，請試著依序排列出柔軟感。

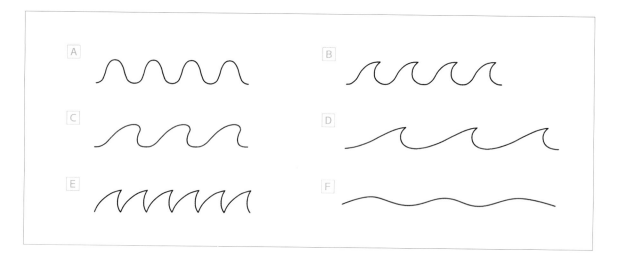

以柔軟感來說，順序是不是 F→C→A→D→B→E？那麼，為什麼會是這樣的順序呢？關鍵就在於前面所提到的「流線」和「張力」。

流線
所謂的流線就是指動線，線條越是像 S 字那樣的平滑，看起來就越是柔軟。

張力
所謂的張力就是緊繃，在本書指的則是稜角（摺痕）。張力越強烈（尖銳），看起來就越硬。

繪製人體或衣服時，會使用到大量的 S 字型。只要能夠巧妙運用 S 字的流線和張力，就可以表現出布料的硬度。

F 的線幾乎沒有張力，流線也比較平滑，所以線條給人柔軟的印象。

E 線沒有 S 字的流線，張力也比較強烈，所以給人生硬的印象。

布的硬度

把重點放在流線和張力上面，試著看看具體的服裝皺褶吧！從右圖的 Ⓐ 和 Ⓑ 裡面，可以看出哪個較硬、哪個較柔軟嗎？
Ⓐ 給人敞領襯衫般俐落的印象，Ⓑ 給人宛如毛衣般的柔軟印象。
只要靈活運用流線和張力，就可以表現出布料質感。接下來解說各自的差異。

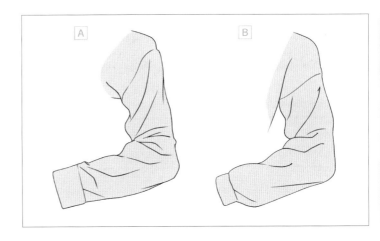

生硬

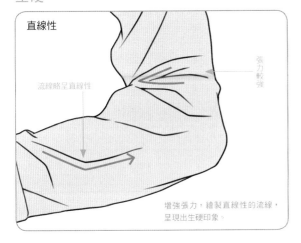

直線性

流線略呈直線性

張力較強

增強張力，繪製直線性的流線，呈現出生硬印象。

柔軟

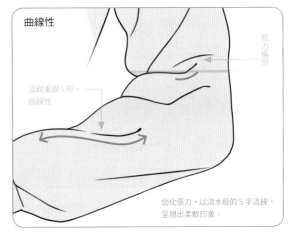

曲線性

流線重視 S 形、曲線性

張力偏弱

弱化張力，以流水般的 S 字流線，呈現出柔軟印象。

布的重量

運用鬆垮程度，靈活區分出重量。

較重

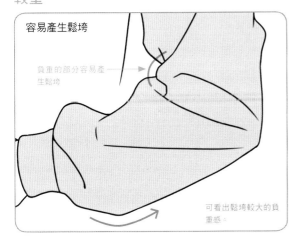

容易產生鬆垮

負重的部分容易產生鬆垮

可看出鬆垮較大的負重感。

較輕

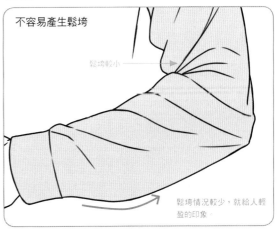

不容易產生鬆垮

鬆垮較小

鬆垮情況較少，就給人輕盈的印象。

服裝的合身感

貼身的衣服在緊密貼附於身體的平面上，並沒有太多的皺褶，但擠壓皺褶則會因布料質感（硬度和伸縮性）而產生較多的細小皺褶。

只要加以區分產生皺褶的場所，就能形成自然的皺褶。

貼身

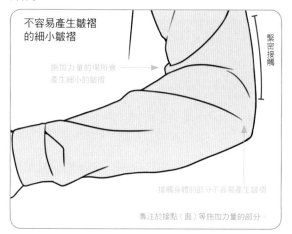

不容易產生皺褶的細小皺褶

施加力量的場所會產生細小的皺褶

緊密接觸

接觸身體的部分不容易產生皺褶

專注於接點（面）等施加力量的部分。

寬鬆

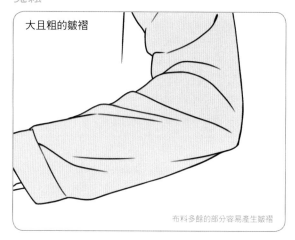

大且粗的皺褶

布料多餘的部分容易產生皺褶

Check

找出布料質感的差異吧！

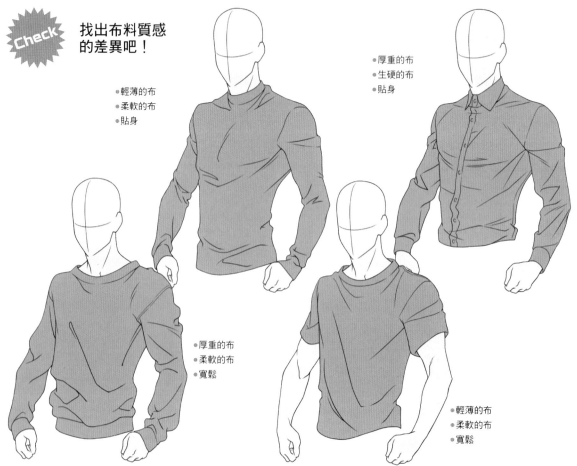

- 輕薄的布
- 柔軟的布
- 貼身

- 厚重的布
- 生硬的布
- 貼身

- 厚重的布
- 柔軟的布
- 寬鬆

- 輕薄的布
- 柔軟的布
- 寬鬆

Column

布料厚度的表現

即便是相同的布料質感，產生皺褶的方式仍會因厚度而有不同。
下方是以相同力量從左右兩側推擠時所產生的皺褶照片。

薄 ←———————————————————————————————→ 厚

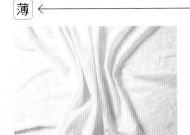

產生較多細小的皺褶　　　　　　　　　　　　　產生較粗大的皺褶

即便是相同的服裝，也會因新衣、中古衣或膠合的正裝襯衫等條件，而使皺褶有所改變，首先，概略掌握布料質感是非常重要的事情。

利用袖口表現布料厚度

在袖口多花點功夫，就能藉此輕易表現出布料的厚度。

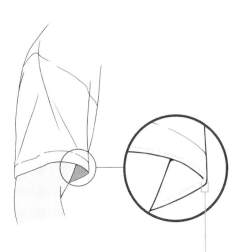

這個縫隙表現出布料的厚度。這個縫隙越大，布料看起來越厚。

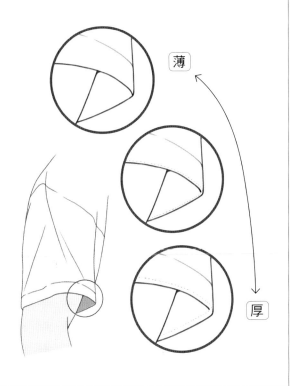

薄

厚

皺褶的立體感

注意人體的立體感，就可描繪出具有立體感的皺褶。那麼，接下來就為大家解說所謂的立體是什麼。

人體是由圓柱構成

手臂、腳、身體等人體的各部位幾乎都是圓柱形。
衣服會隨著人的體型而改變，所以繪製皺褶時，最重要的是注意各
部位的圓柱形。

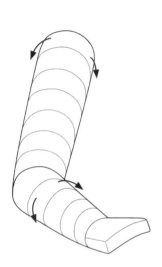

試著把手臂簡略化吧！繪製成圓柱形。

就算置換成手臂，基本的思考方式仍然相同。

確實注意繞到背後的線條，就能畫出更具立體感的皺褶。

Point　注意袖口和領口的外圍

繪製袖口或領口的時候，只要注意不要讓後
方的線條錯位就可以了。
看不見的後方也要注意線條是否有確實連
接。

NG

OK

高度一致

注意透視

只要稍微注意透視，就可以繪製出立體感。
首先，請比較右圖的 A 和 B。
哪張圖看起來比較立體？
是不是 B 圖看起來比較立體？

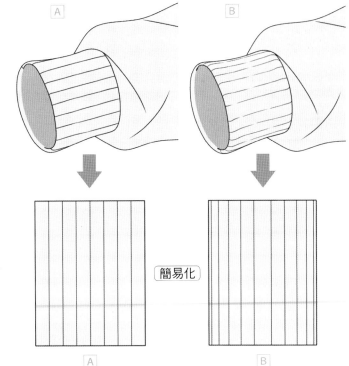

右圖是把上方的 A、B 圖簡略化的圖樣。
光是把左右的間隔縮小，就可以讓 B 圖看起來
比較像圓柱，對吧？

簡易化

那麼，為什麼 B 圖看起來比較立體呢？這裡試著從圖 1 的圓柱裁切出局部。
光是從裁切出的部分就可看出，間隔越往後方就會變得越狹窄。透視越往深處，就會受到更多
壓縮。這裡就是藉由縮小兩側間隔的方式，簡易表現出壓縮的感覺。

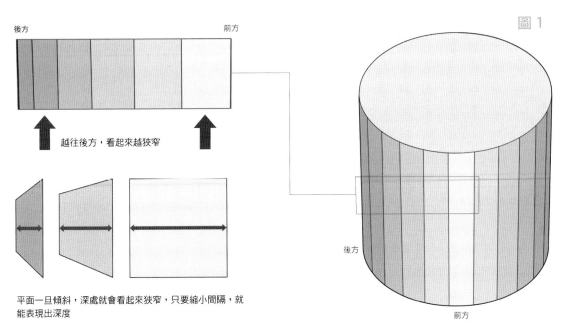

後方　　　　　　　　　　　前方

越往後方，看起來越狹窄

平面一旦傾斜，深處就會看起來狹窄，只要縮小間隔，就
能表現出深度

圖 1

後方

前方

第1章

基本篇

第2章

實例篇

第3章

實踐篇

皺褶的動作

來看看活動手臂或腳的時候，皺褶形成的動作吧！請把重點放在接點或拉扯的位置。

手臂

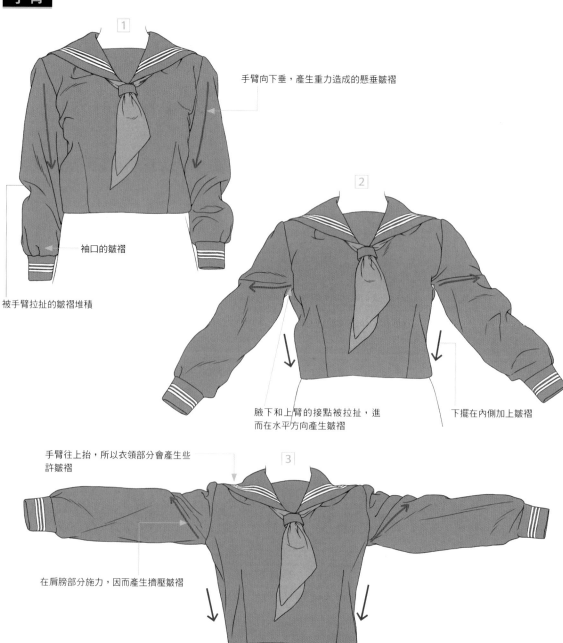

1

手臂向下垂，產生重力造成的懸垂皺褶

袖口的皺褶

被手臂拉扯的皺褶堆積

2

腋下和上臂的接點被拉扯，進而在水平方向產生皺褶

下擺在內側加上皺褶

手臂往上抬，所以衣領部分會產生些許皺褶

3

在肩膀部分施力，因而產生擠壓皺褶

第1章

基本篇

第2章

實例篇

第3章

實踐篇

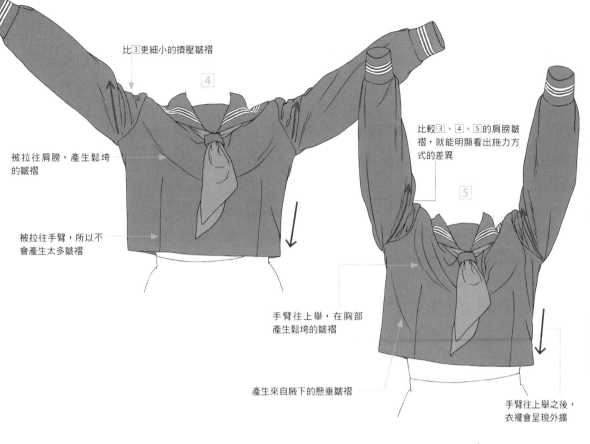

比③更細小的擠壓皺褶

4

被拉往肩膀,產生鬆垮的皺褶

被拉往手臂,所以不會產生太多皺褶

比較③、④、⑤的肩膀皺褶,就能明顯看出施力方式的差異

5

手臂往上舉,在胸部產生鬆垮的皺褶

產生來自腋下的懸垂皺褶

手臂往上舉之後,衣襬會呈現外擴

腳

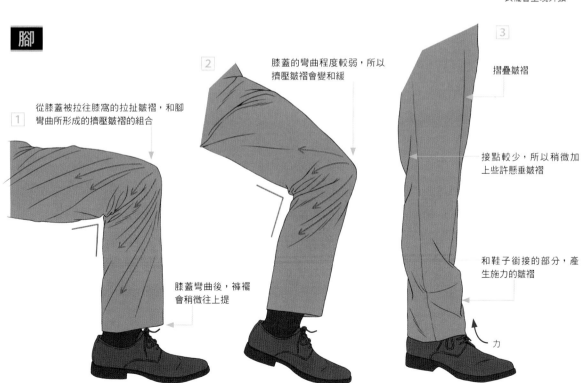

2

膝蓋的彎曲程度較弱,所以擠壓皺褶會變和緩

3

摺疊皺褶

從膝蓋被拉往膝窩的拉扯皺褶,和腳彎曲所形成的擠壓皺褶的組合

1

接點較少,所以稍微加上些許懸垂皺褶

和鞋子銜接的部分,產生施力的皺褶

膝蓋彎曲後,褲襬會稍微往上提

力

利用具立體感的線稿表現陰影

線稿完成之後，是否會不自覺地在線條交錯部分，或是下巴的下方等位置加上黑色（塗黑）區塊呢？

只要稍微下點功夫，就可以繪製出具有立體感的線稿。那麼，為什麼要在那個位置塗黑呢？只要了解原理，就能更有效地表現出立體感。

基礎的線稿

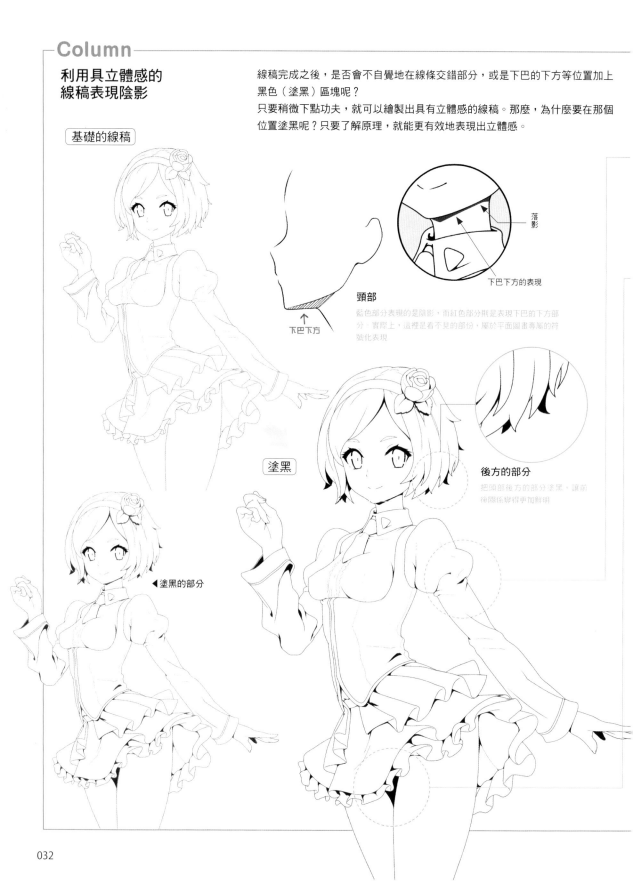

下巴下方

頸部
藍色部分表現的是陰影，而紅色部分則是表現下巴的下方部分。實際上，這裡是看不見的部分，屬於平面圖畫專屬的符號化表現

落影

下巴下方的表現

後方的部分
把頭部後方的部分塗黑，讓前後關係變得更加鮮明

塗黑

◀塗黑的部分

凹陷部分

凹陷部分照射不到光線，所以會形成陰影

光

影

落影

頭髮下方或領帶下方等物體下方，只要加上些許落影，就能營造出立體感

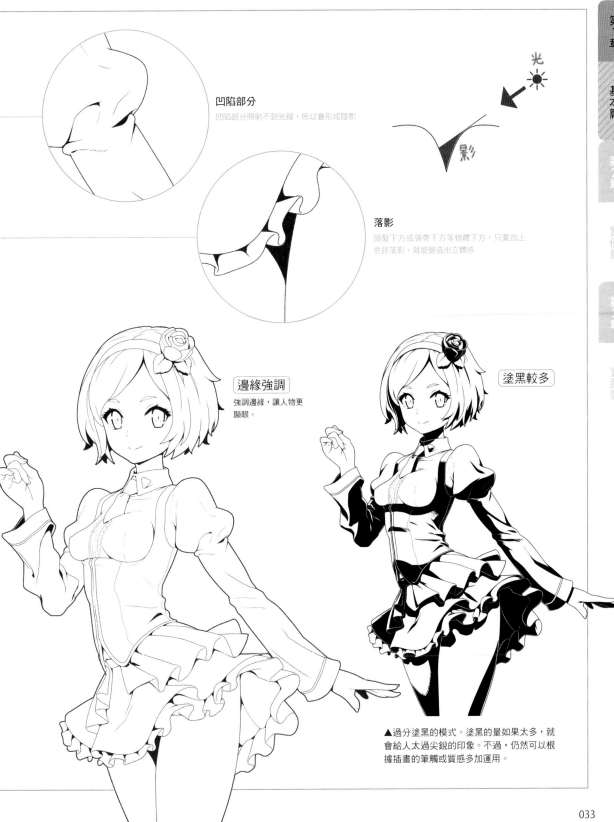

邊緣強調

強調邊緣，讓人物更顯眼。

塗黑較多

▲過分塗黑的模式。塗黑的量如果太多，就會給人太過尖銳的印象。不過，仍然可以根據插畫的筆觸或質感多加運用。

033

Lessons 07 陰影的基礎

大家經常把影子稱為陰影，但其實陰和影各自具有不同的意思。以下將說明「陰」和「影」的差異等陰影相關的基礎。

陰影的種類

「陰」和「影」同樣都是指陰暗的部分，但其實兩者各自具有不同的意思。兩者究竟有什麼差異呢？這裡除了說明「陰」和「影」的差別之外，也將順便說明繪製衣服陰影時，相當重要的「島影」。

陰（立體影）

「陰影」是光照射物體時，在被遮蔽面所形成的陰暗部分，指為了製作出立體感，而在背光處畫出的陰影等陰暗部分。這種陰影稱為「立體影」。

影（落影）

「影子」是光照射物體所形成的影子，指頸部下方形成的陰影，或是人站立時，在地面形成的影子。這種陰影稱為「落影」。

島影

陰影是由立體影和落影所構成，但在動畫手法當中，還有一種名為「島影」的陰影。這是指非屬於線條的陰影。因為像漂浮的島嶼，所以才會被稱為島影。這裡將說明如何運用這 3 種陰影來繪製出更具立體感的陰影。

儘管陰和影之間存在差異，但是在本書中，所有影子都被稱為「陰影」。

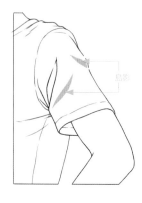

島影是用來表現皺褶落影的陰影。如果所有的皺褶都畫上島影，會導致資訊量過多，使整體變得雜亂。因此，要用陰影代替實際線條的皺褶，藉此調整資訊量。
相反的，皺褶較少的場所，則可以利用島影來增加資訊量。

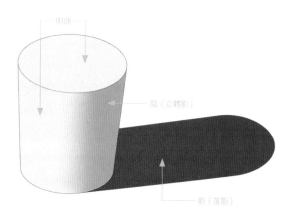

Column

光和影

陰影和距離的關係

和物體之間的距離越近，陰影的色彩越濃，越遠的話，陰影就會變得越淡。

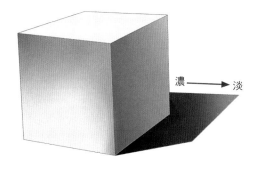

濃 ——→ 淡

反射光

就如下圖所示，陰影當中有個部位看起來較為明亮。這是光反射在地板等周邊物體所引起的現象。

另外，不論光源的位置在哪裡，都會有反射光的產生，但是，碰到某些會吸收光的環境素材，所產生的反射現象則會比較少。

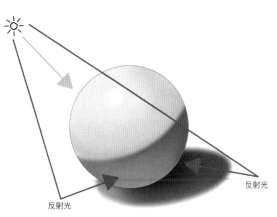

反射光

反射光

在頭髮上色的部分可以看到陰影上有深色的邊緣，這是疑似反射光的表現。

表現金屬的時候也會運用這種方法。

陰影的表現

陰影的位置也能夠表現出物體的位置和光源的位置。

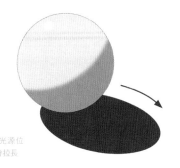

像黃昏時刻那樣，光源位置較低時，陰影就會拉長

只要拉開物體和陰影的距離，物體看起來就像是飄浮在半空似的

陰影形成的部位

陰影形成的場所有一定的規則。這裡將說明什麼位置會形成陰影。

單純化的思考

那麼,試著加上陰影吧!不管怎麼說,畢竟人體有著複雜的凹凸,所以或許很難立刻上手。這種時候,就先試著把人體簡略化吧!

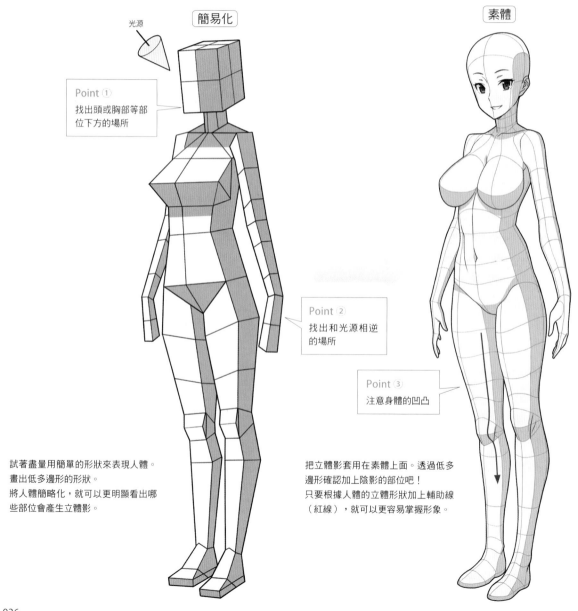

光源

簡易化

素體

Point ①
找出頭或胸部等部位下方的場所

Point ②
找出和光源相逆的場所

Point ③
注意身體的凹凸

試著盡量用簡單的形狀來表現人體。
畫出低多邊形的形狀。
將人體簡略化,就可以更明顯看出哪些部位會產生立體影。

把立體影套用在素體上面。透過低多邊形確認加上陰影的部位吧!
只要根據人體的立體形狀加上輔助線(紅線),就可以更容易掌握形象。

注意環繞的線條，也在光源部分加上些許
陰影，就能更顯立體

鬆垮皺褶的下方也會形成陰影

擠壓皺褶也要加上陰影

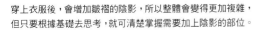

穿上衣服後，會增加皺褶的陰影，所以整體會變得更加複雜，
但只要根據基礎去思考，就可清楚掌握需要加上陰影的部位。

來自其他方向的光源

利用相同的要領，思考來自其他方向的其他光源所形成的陰影吧！

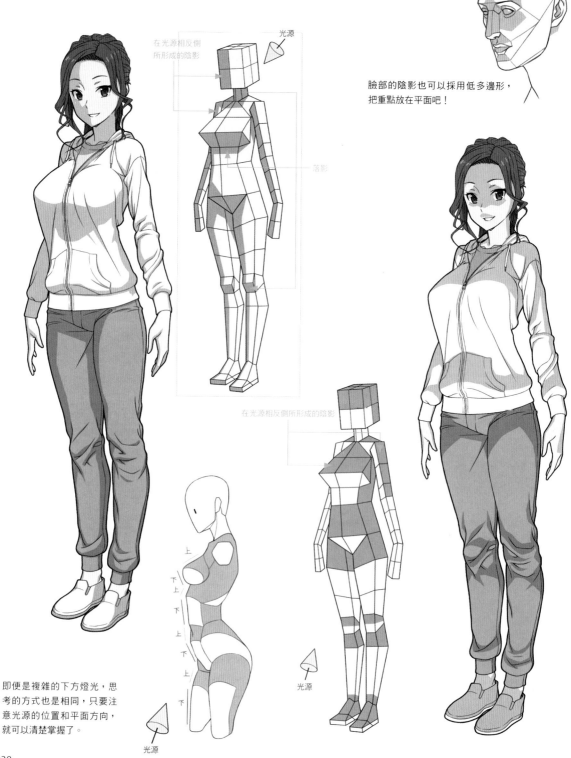

在光源相反側所形成的陰影

光源

落影

臉部的陰影也可以採用低多邊形，把重點放在平面吧！

在光源相反側所形成的陰影

光源

即便是複雜的下方燈光，思考的方式也是相同，只要注意光源的位置和平面方向，就可以清楚掌握了。

光源

Column

既定陰影

還有一種與實際的光源無關，固定
會在插圖中出現的既定陰影。
只要加上這種陰影，就能繪製出更
加真實的陰影。

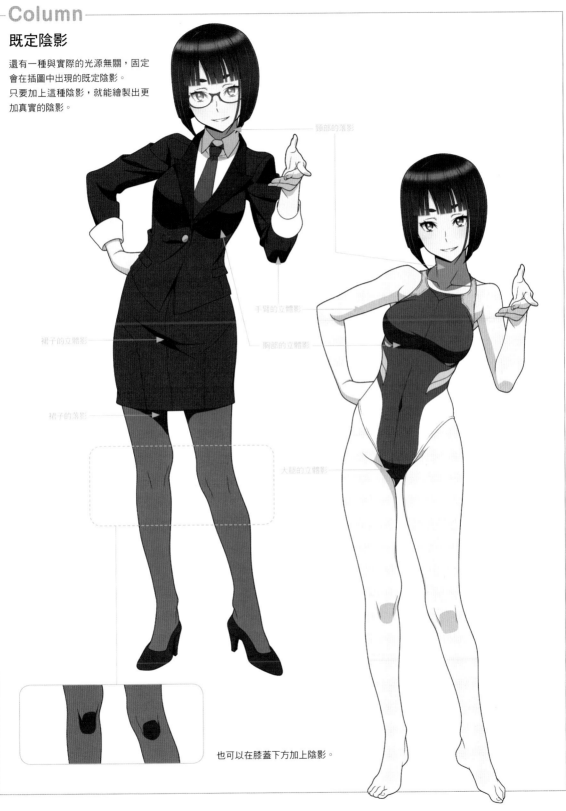

頸部的落影

手臂的立體影

裙子的立體影

胸部的立體影

裙子的落影

大腿的立體影

也可以在膝蓋下方加上陰影。

更立體的皺褶與陰影表現

透過皺褶和陰影的組合，就能夠形成更立體的表現。這裡的說明就以皺褶上面形成的陰影為主。

皺褶的厚度表現

描繪皺褶時，不光只是線條的描繪，只要稍微下點功夫，就可以畫出更具立體感的皺褶。

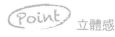

立體感

確實注意皺褶呈現什麼樣的形狀吧！

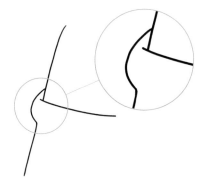

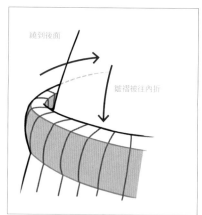

繞到後面

皺褶被往內折

沒有立體感的皺褶
因為沒有注意到環繞到背後的部分，進而呈現直線化

有立體感的皺褶
只要在這裡加上線條，就能做出環繞的表現

皺褶陰影的形成方法

依照皺褶的隆起程度加上陰影，藉此做出更立體化的表現。
試著看看在紅線位置剖開的剖面吧！從剖面可明確了解，皺褶隆起的下方會形成陰影。

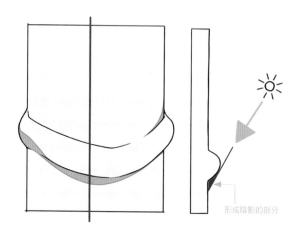

形成陰影的部分

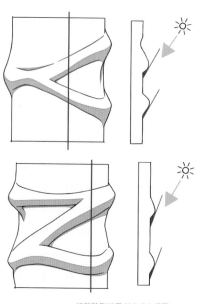

複雜陰影的思考方式也相同

Column

皺褶陰影的畫法

第1章

基本篇

第2章

實例篇

第3章

實踐篇

1

光源

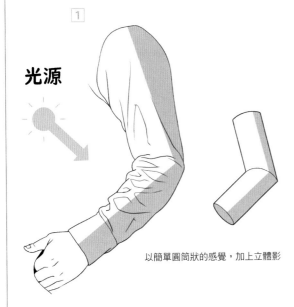

以簡單圓筒狀的感覺，加上立體影

2

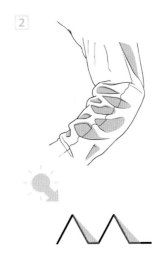

注意皺褶的山和谷，在凹陷的部分加上落影

3

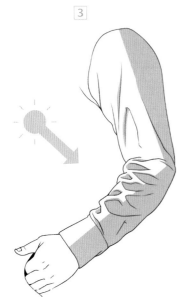

配合①的立體影

4

依手臂的凹凸加上線條

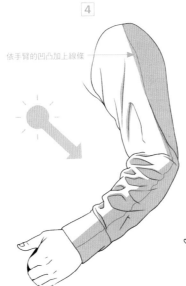

注意凹凸，削除立體影

5

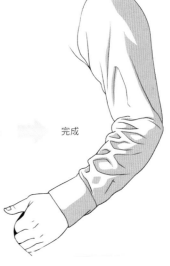

完成

皺褶的隆起部分之所以會形成
陰影就跟②相同，但皺褶的間
隔越寬，沒有形成陰影的部分
就會變得明亮。

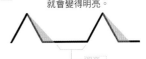

明亮

Column

皺褶陰影在動畫上的流行趨勢

大家知道動畫和插畫也有所謂的流行趨勢嗎？以淺顯易見的範例來說，70 年代、80 年代的少女漫畫，大多都有著閃亮的眼眸和濃睫毛，但 2000 年之後則逐漸轉變成簡單的印象。

就像這樣，大家經常看到圖案的流行趨勢，但其實皺褶和陰影的畫法也有流行趨勢，來看看各個年代的特徵吧！

90 ～ 2000 年代

細膩陰影期
加上細膩的陰影，進一步在陰影裡面加上陰影（2影）。
在陰影的邊緣採用較深的顏色，給予整體更細膩的印象。
特徵是鮮艷的色調和較深的顏色。

2010 年代

簡化期
盡可能簡化陰影。臉部的陰影也只有採用瀏海的落影，幾乎不使用陰影。
淡色調是主要特色。

2018 年現在

幾乎沒有 90 年代的細膩陰影，但可明顯看出，陰影的細膩度比 2010 年多一點。

接下來將邁入細膩陰影期？

就像反覆循環的流行時尚一樣，從這裡也可看出插畫的流行趨勢。

只要試著把相同動畫公司的作品排放在一起，就可以明顯看出趨勢變化。

例如，以京都動畫的作品來說，請試著比較 2000 年代初期的《驚爆危機（フルメタル・パニック！）》和 2010 年的《K-ON！輕音部（けいおん）》、2017 年《吹響吧！上低音號（響けユーフォニアム）》。當然，雖然也有圖畫的差異和原作的畫風差異，不過應該可以大致比較吧！

除了圖畫之外，有時把重點放在皺褶或陰影的流行趨勢上，感覺也是挺有趣的。

第 2 章

實例篇

皺褶和陰影的畫法

第 2 章將根據實際的照片,介紹在平面插畫加上皺褶和陰影的範例。參考照片繪製皺褶的時候,往往會感到迷惘,不知道該注意哪些重點。首先,介紹作者個人掌握皺褶陰影的方法,供大家作為參考。

畫出皺褶

就從人物的描繪開始。仔細觀察範例照片,首先,從較大且醒目的皺褶開始繪製。

照片

首先,畫出初次看到照片時的「醒目皺褶」。

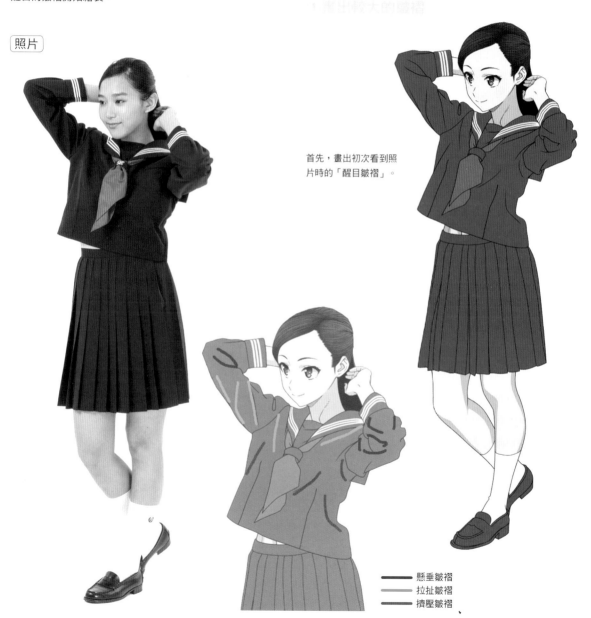

━━ 懸垂皺褶
━━ 拉扯皺褶
━━ 擠壓皺褶

2 -A 寫實情況
畫出細微皺褶

2 -B 簡化情況
刪除多餘的皺褶

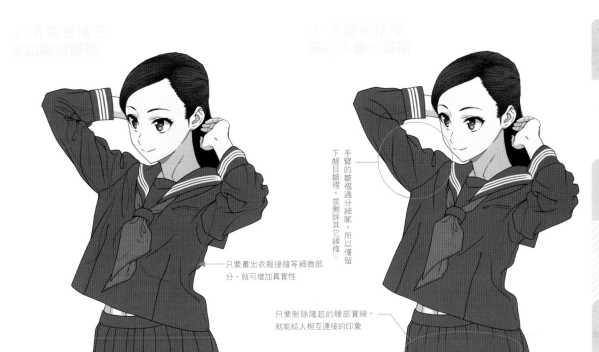

手臂的皺褶過分細膩，所以僅留下醒目皺褶，並刪除其它線條。

只要畫出衣服接縫等細微部分，就可增加真實性

只要刪除隆起的腰部實線，就能給人相互連接的印象

如果直接畫出細微皺褶，看起來就會像是照片的複製或是描圖。

皺褶的量要根據圖畫或風格進行調整。

這種細微皺褶可作為稍後陰影繪製的參考，所以最好培養觀察細微皺褶的習慣。

刪除線條的理由除了物件相互連接的表現之外，減少資訊，使區塊看起來一致，也是主要的理由之一。

裙子的裙褶如果逐一繪製，看起來就像是獨立存在似的，但只要刪除線條，就能使裙子的形象更清晰。

畫出陰影

皺褶完成後，從落影開始繪製。

畫上落影

首先，畫出落影和既定陰影（p.39）等淺顯的陰影。

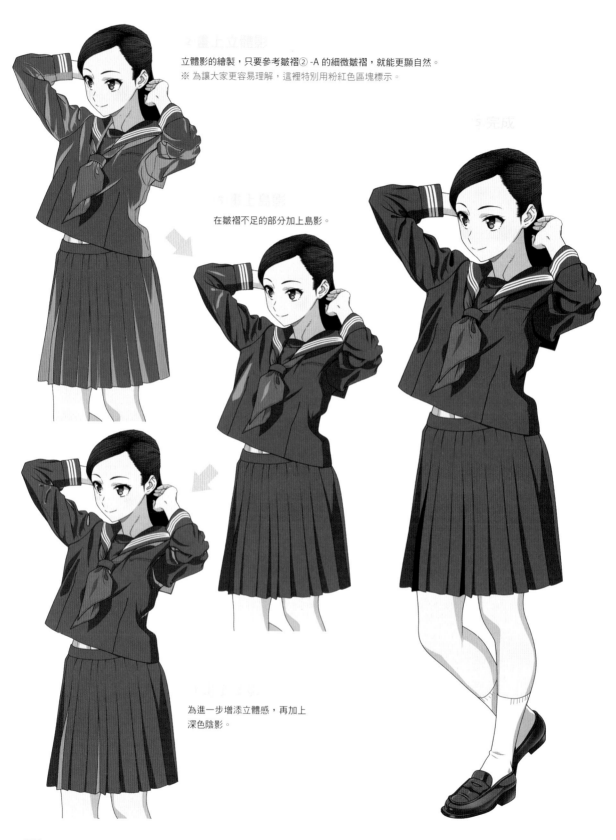

立體影的繪製，只要參考皺褶② -A 的細微皺褶，就能更顯自然。
※ 為讓大家更容易理解，這裡特別用粉紅色區塊標示。

在皺褶不足的部分加上島影。

為進一步增添立體感，再加上
深色陰影。

變化

在基礎和陰影上面加點變化,改變印象。

在基礎上使用漸層

在陰影加工上漸層

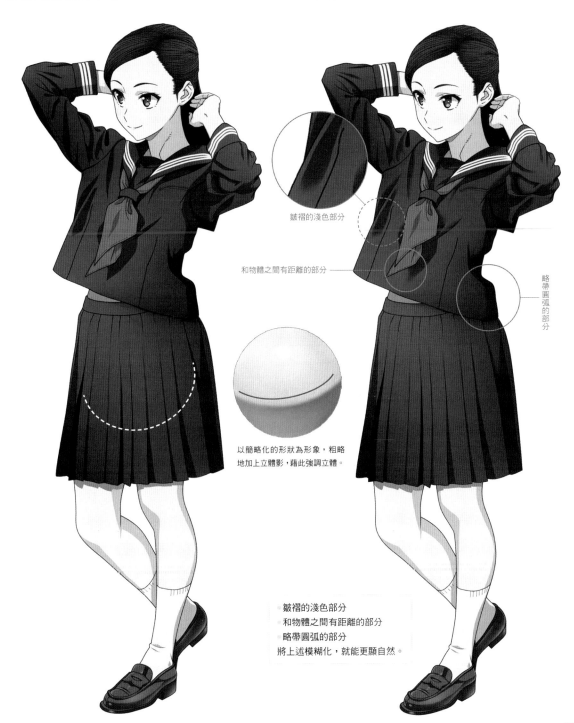

皺褶的淺色部分

和物體之間有距離的部分

略帶圓弧的部分

以簡略化的形狀為形象,粗略地加上立體影,藉此強調立體。

• 皺褶的淺色部分
• 和物體之間有距離的部分
• 略帶圓弧的部分
將上述模糊化,就能更顯自然。

布料質感柔軟的T恤有較合身的款式和寬鬆的款式，兩種T恤的皺褶形成方式各不相同。在男女的身體差異上，皺褶的形成方式也有不同，現在就來比較看看吧！

合身T恤（女性）

線稿

布料質感

- 柔軟
- 略為合身

皺褶 少

特徵
較貼身的尺寸，所以較容易產生拉扯皺褶。

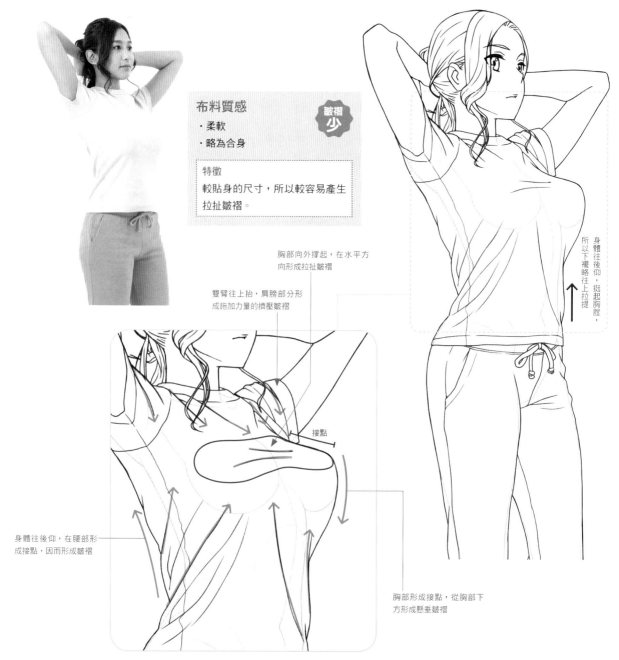

胸部向外撐起，在水平方向形成拉扯皺褶

雙臂往上抬，肩膀部分形成施加力量的擠壓皺褶

接點

身體往後仰，在腰部形成接點，因而形成皺褶

胸部形成接點，從胸部下方形成懸垂皺褶

身體往後仰，挺起胸腔，所以下襬略往上拉提

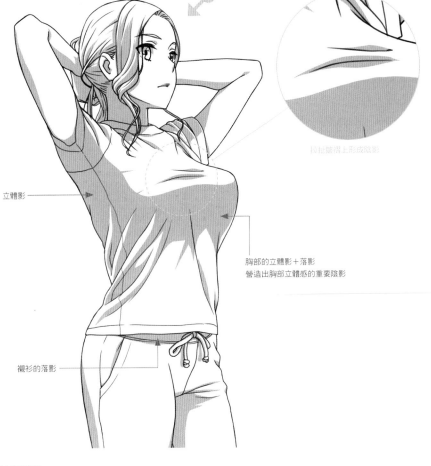

陰影

光源

立體影

胸部的立體影＋落影
營造出胸部立體感的重要陰影

拉扯皺褶上形成陰影

襯衫的落影

貼身衣服的皺褶

即便同樣是 T 恤，皺褶形成的方式仍會因貼身或寬鬆與否而有不同。
請試著和 p51 的寬鬆 T 恤比較一下。

因為手臂往上抬，把衣服往上拉扯，所以腹部不會產生太多皺褶。

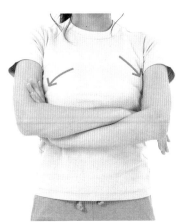

手臂的接點方向上產生些許皺褶。

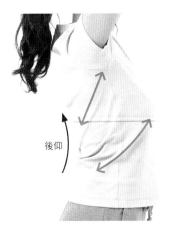

後仰

腰部的接點產生來自胸部的皺褶和腋下的皺褶。

寬鬆 T 恤（女性）

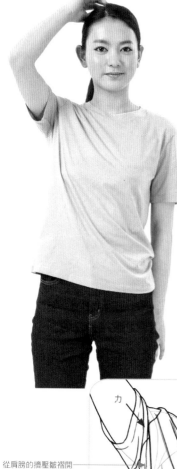

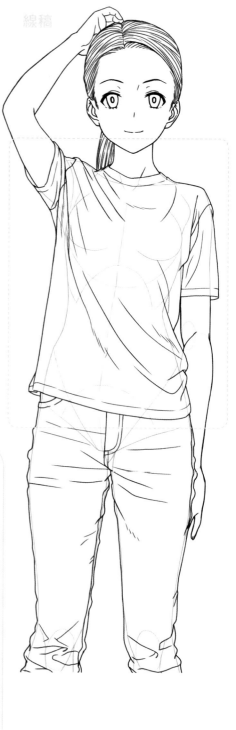

線稿

布料質感
- 柔軟
- 寬鬆

皺褶多

特徵
寬鬆衣服的多餘布料較多，所以施力處容易產生皺褶。

力

力

從肩膀的擠壓皺褶開始，往下變化成垂懸皺褶

從肩膀垂下的懸垂皺褶

髖骨和手臂碰觸的部分形成接點，形成鬆垮的皺褶

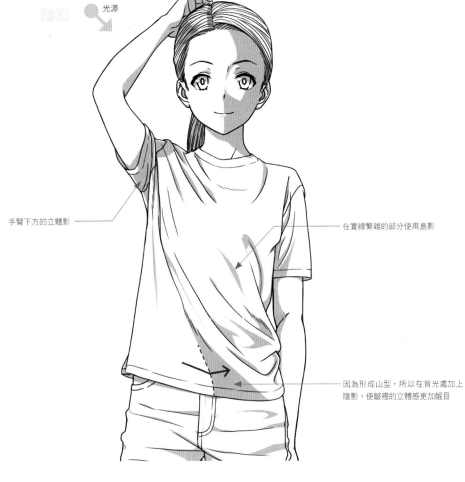

陰影　光源

手臂下方的立體影

在實線繁雜的部分使用島影

因為形成山型,所以在背光處加上
陰影,使皺褶的立體感更加醒目

寬鬆衣服的皺褶

寬鬆 T 恤有多餘的布料,所以容易形成皺褶。
請試著和 p49 的貼身 T 恤比較一下。

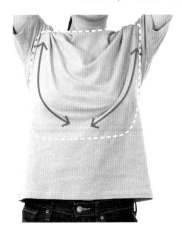

衣服較寬鬆,所以把手臂往上抬之後,肩膀
會產生鬆垮的皺褶。

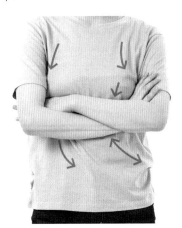

朝手臂的接點方向,產生細微皺褶。

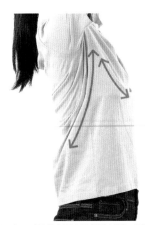

在腋下到腰部之間產生拉扯皺褶,因為衣服
較寬鬆,所以也會產生蓬鬆的印象。

合身T恤（男性）

布料質感
· 柔軟
· 合身

皺褶
少

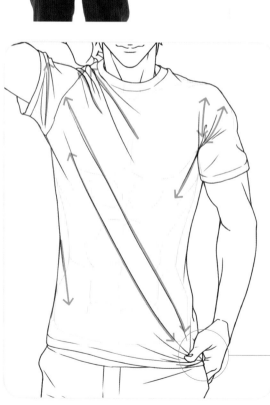

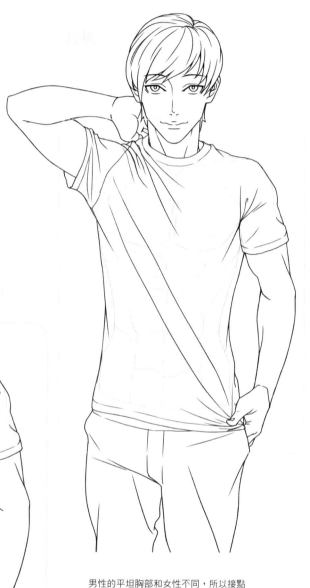

男性的平坦胸部和女性不同，所以接點
的位置也不同，要多加注意。

—— 手指掐著的部分形成接點，產生拉扯皺褶

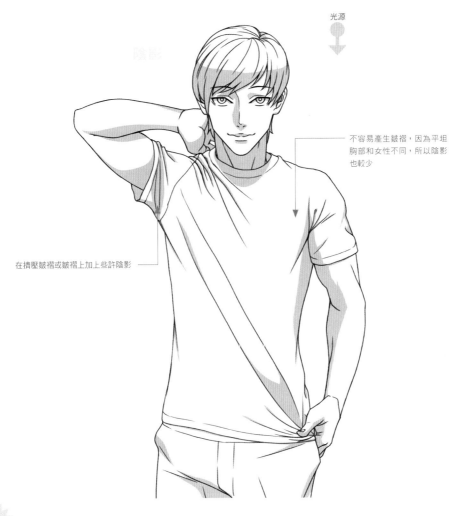

光源

陰影

不容易產生皺褶，因為平坦胸部和女性不同，所以陰影也較少

在擠壓皺褶或皺褶上加上些許陰影

第2章 實例篇

第3章 實踐篇

貼身衣服的皺褶

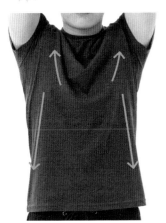

貼身T恤會因為高舉手臂，而在胸部的部分產生擠壓皺褶。

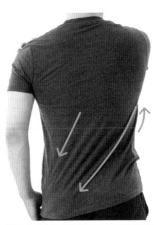

緊貼身體的後背部分不容易產生皺褶，但略微寬鬆的腹部周圍則會產生拉扯皺褶。

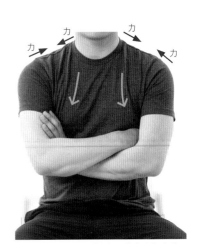

力　力　力　力

雙臂交叉，所以肩膀部分會產生施力的擠壓皺褶。

寬鬆Ｔ恤（男性）

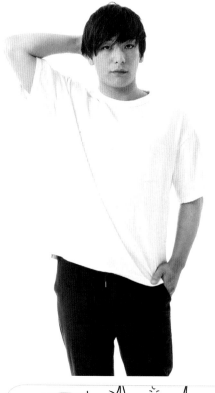

線稿

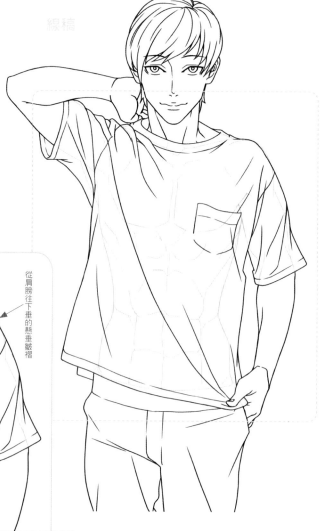

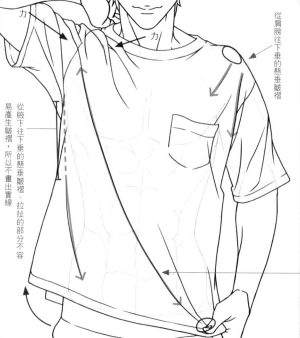

力

力

從肩膀往下垂的懸垂皺褶

從腋下往下垂的懸垂皺褶。拉扯的部分不容易產生皺褶，所以不畫出實線

肩膀和左手的接點之間形成的拉扯皺褶。產生皺褶的位置和合身衣服沒什麼差別，但因為布料較多，所以會產生明確的皺褶

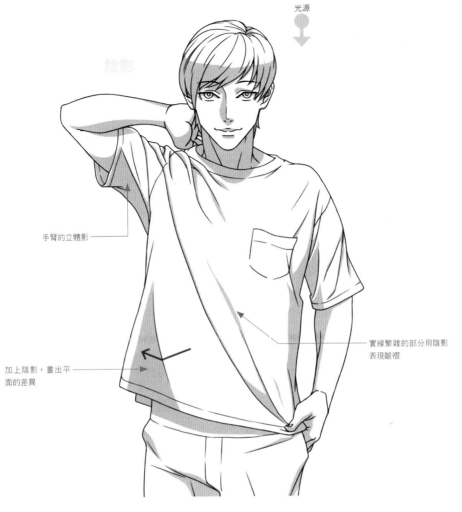

光源

陰影

手臂的立體影

實線繁雜的部分用陰影
表現皺褶

加上陰影，畫出平
面的差異

寬鬆衣服的皺褶

女性會因為胸圍和衣服的接點而產生皺褶，而男性的情況則要注意胸肌和手臂的肌肉。

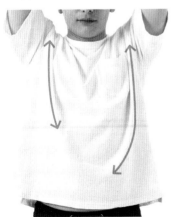

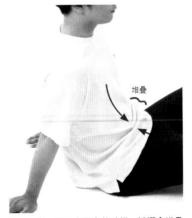

堆疊

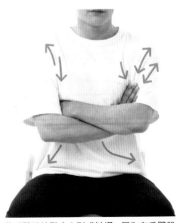

皺褶的形成方式和 P51 的女性寬鬆 T 恤
相同。
從肩膀下垂的懸垂皺褶因為重力而形成鬆
垮皺褶。

因為寬鬆，所以坐下來的時候，皺褶會堆疊
在腹部。

往手臂的接點方向形成皺褶。因為有手臂肌
肉，所以手臂交叉的接點和肩膀周圍的接點
會產生拉扯皺褶。

體格不同所產生的皺褶差異

女性的胸圍大小
看看因為胸圍差異所形成的不同皺褶吧！

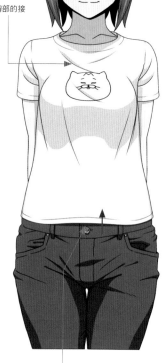

胸部變大之後，就會從胸部的接
點形成懸垂皺褶

胸部變得更大之後，胸前的圖樣
就會被拉扯，同時呈現扭曲

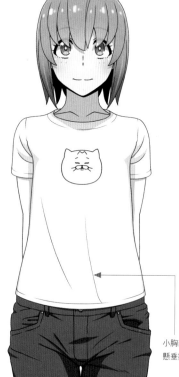

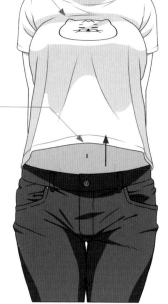

胸部變大之後，胸部就會把衣服
往上撐，把下襬往上拉提

小胸部沒有被拉扯的部分，所以只畫出些許
懸垂皺褶即可

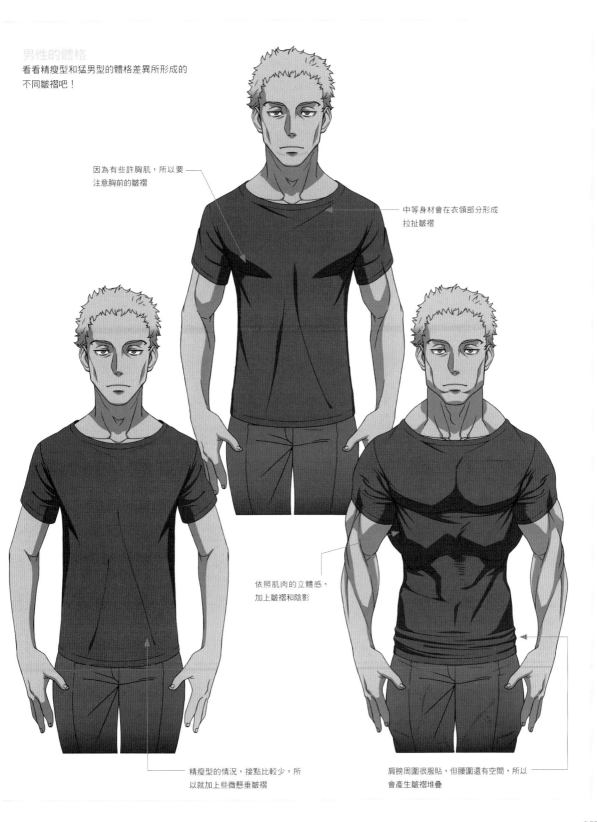

男性的體格
看看精瘦型和猛男型的體格差異所形成的
不同皺褶吧！

因為有些許胸肌，所以要
注意胸前的皺褶

中等身材會在衣領部分形成
拉扯皺褶

依照肌肉的立體感，
加上皺褶和陰影

精瘦型的情況，接點比較少，所
以就加上些微懸垂皺褶

肩膀周圍很服貼，但腰圍還有空間，所以
會產生皺褶堆疊

第1章
基本篇

第2章

實例篇

第3章

實踐篇

制服

正裝襯衫或罩衫的布料比較柔軟，學生襯衫、水手服和學蘭制服則是緊實的偏硬質感。試著表現各自的質感差異吧！

水手服（夏季）

布料質感

皺褶
多

・輕薄
・硬且緊實
・沒有伸展性

特徵

布料質感會依部位而改變。

線稿

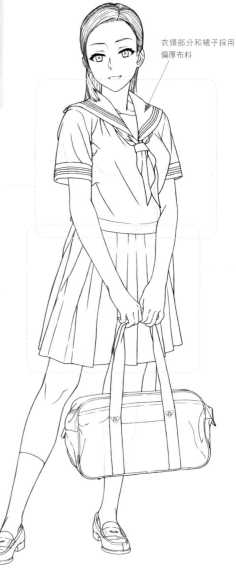

衣領部分和裙子採用偏厚布料

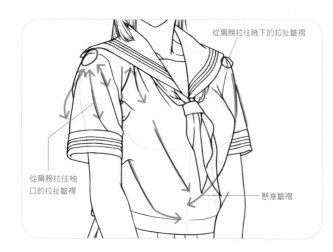

從肩膀拉往腋下的拉扯皺褶

從肩膀拉往袖口的拉扯皺褶

懸垂皺褶

Point 百褶裙的形狀

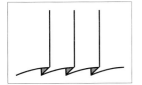

百褶裙有各式各樣的形狀，而最常見的制服裙是裙褶往單一方向打褶的「側邊打褶」。

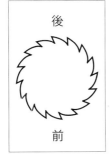

後

前

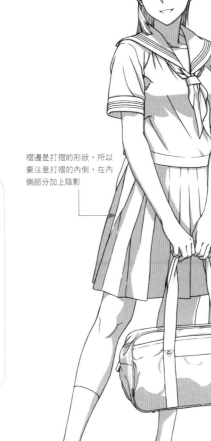

依打褶方向的不同，只有右側打褶才能看到內側部分。

光源

陰影

褶邊是打褶的形狀，所以要注意打褶的內側，在內側部分加上陰影

內側

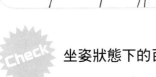

Check 坐姿狀態下的百褶裙

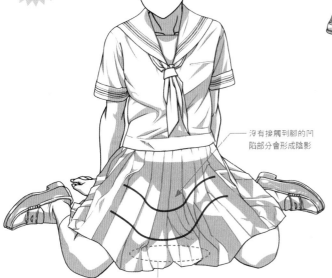

沒有接觸到腳的凹陷部分會形成陰影

接觸地板的部分

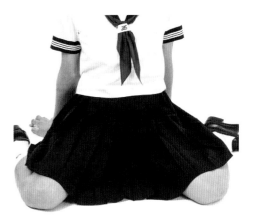

水手服（冬季）

布料質感

皺褶
多

· 厚重
· 沉重
· 緊實

特徵
與夏季水手服不同，每個部分
都是由相同質感構成。

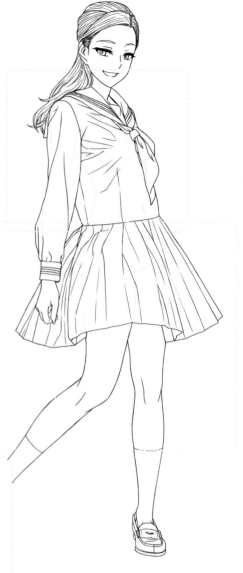

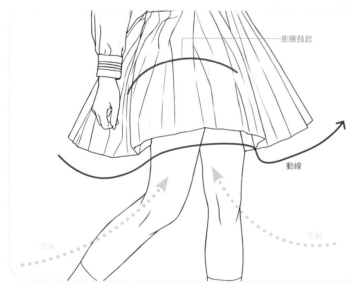

膨脹鼓起

動線

空氣　　　　空氣

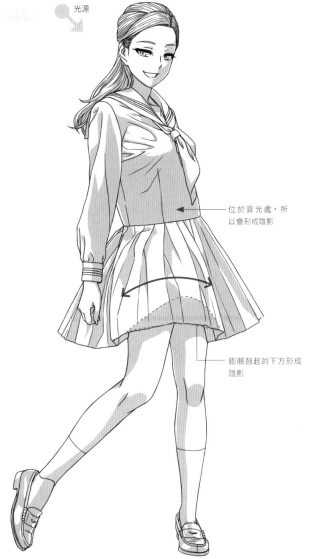

光源

位於背光處，所以會形成陰影

膨脹鼓起的下方形成陰影

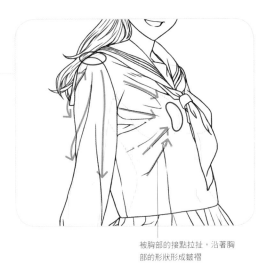

被胸部的接點拉扯，沿著胸部的形狀形成皺褶

Check 手臂的動作和皺褶的關係

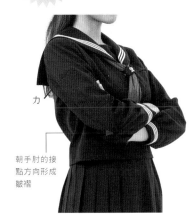

力

朝手肘的接點方向形成皺褶

雙手交叉要注意手肘的接點和手碰觸的部分

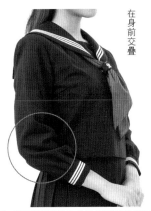

在身前交疊

注意手肘的皺褶變化！皺褶形狀比雙手交叉更為和緩

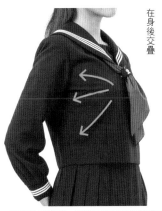

在身後交疊

手臂放到身後後，來自胸部接點的皺褶產生拉扯

襯衫（夏季）

布料質感

短袖罩衫
- 柔軟
- 緊實

皺褶少

百褶裙
- 較薄
- 輕盈
- 緊實

皺褶少

特徵
罩衫和裙子都是用緊實的布料製成，但罩衫的接點比較多，所以皺褶會比裙子多。

線稿

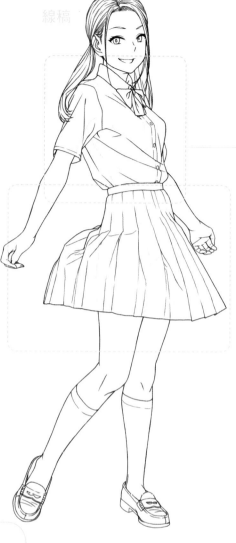

因為車縫到這裡，所以從下方開始膨脹鼓起

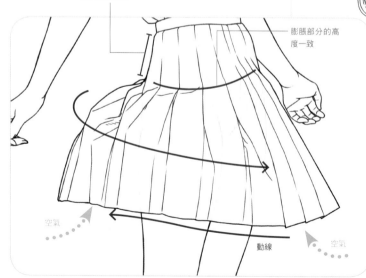

膨脹部分的高度一致

空氣

空氣

動線

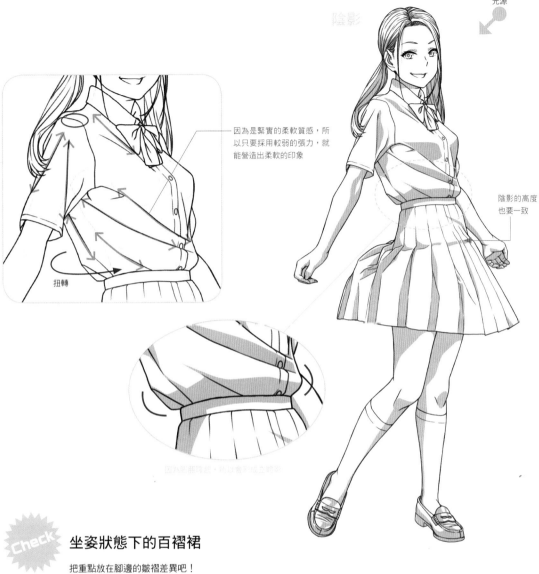

陰影

光源

因為是緊實的柔軟質感，所以只要採用較弱的張力，就能營造出柔軟的印象

陰影的高度也要一致

扭轉

因為皺摺隆起，所以會形成亮部

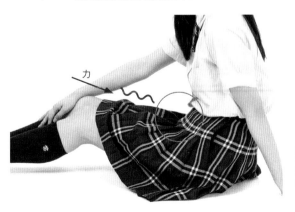

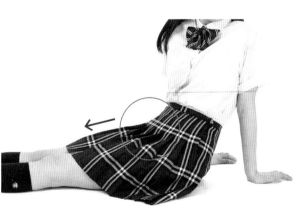

坐姿狀態下的百褶裙

Check

把重點放在腳邊的皺褶差異吧！

力

彎曲膝蓋

伸長膝蓋

西裝外套（冬季）

布料質感

皺褶 少

西裝外套

・偏硬
・較厚
・緊實

特徵
裙子的形狀和夏季制服相同，
但因為是冬服，所以略厚的質
感是其特徵。

線稿

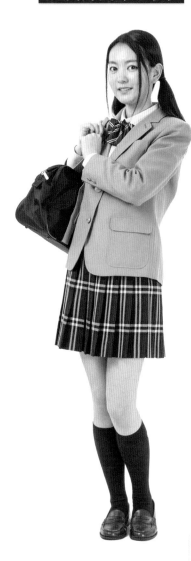

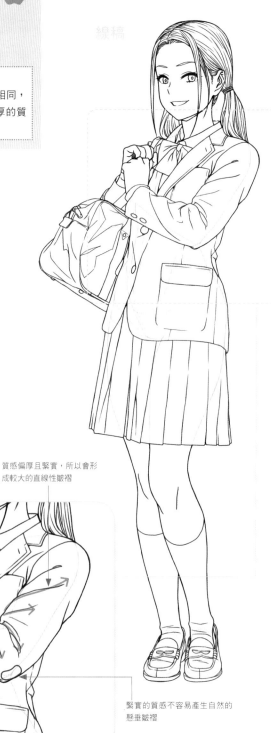

質感偏厚且緊實，所以會形
成較大的直線性皺褶

緊實的質感不容易產生自然的
懸垂皺褶

朝手肘的接點方向形
成皺褶

光源

陰影

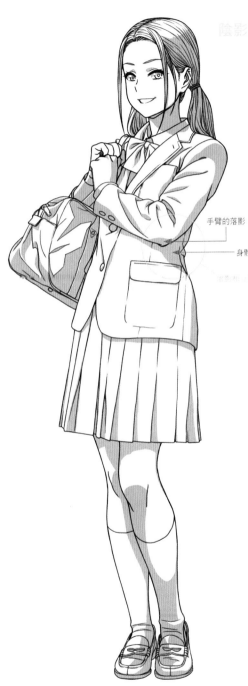

手臂的落影

身體的立體影

Check

背包和皺褶的關係

背上後背包之後，和衣服之間的接點會增加，相對之下，皺褶也比較容易形成。

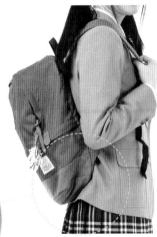

後背包往上推擠，而在腰部產生擠壓皺褶。

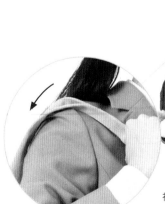

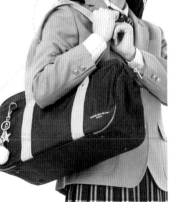

被肩帶推擠，而產生皺褶。

P 大衣

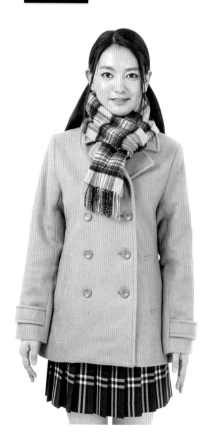

布料質感

・偏硬
・較厚
・緊實

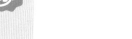
皺褶 少

特徵

質感比西裝外套更厚且緊實。
特徵是不容易產生慣性皺褶。

線稿

沒有圍巾

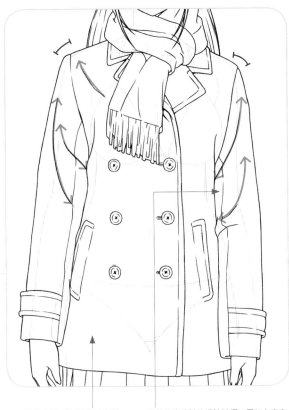

陰影

來自正面的光源

採用波浪型的陰影，
做出慣性皺褶隱約殘
留的表現

凹陷部分
產生陰影

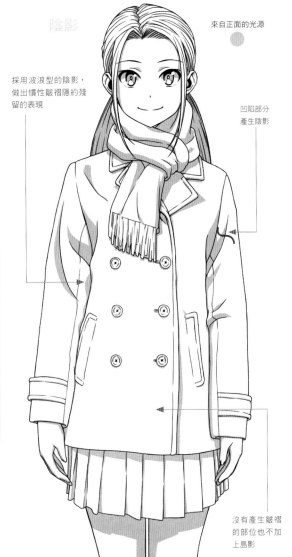

因為質感偏硬，所以就算有接點
仍不容易產生皺褶

保留些許手肘的慣性皺褶，再加上來自
肩膀的拉扯皺褶

沒有產生皺褶
的部位也不加
上島影

硬且緊實的衣服
會在彎折部位產生較多皺褶

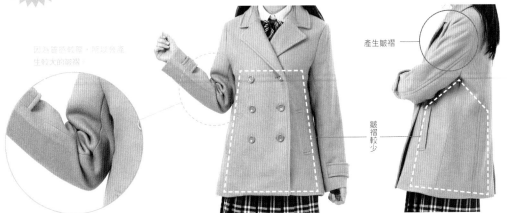

因為質感較硬，所以容易產
生較大的皺褶

產生皺褶

皺褶
較少

學蘭制服（中山裝）

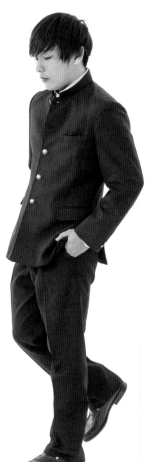

布料質感
・偏硬
・緊實
・厚重

皺褶 少

特徵
因為是冬季制服，所以給人沉重的印象。

線稿

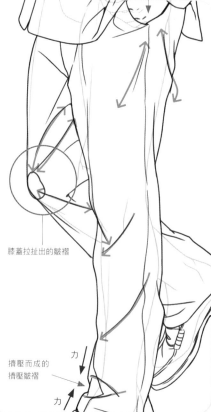

插進口袋的手形成接點

膝蓋扯出的皺褶

擠壓而成的擠壓皺褶

力

力

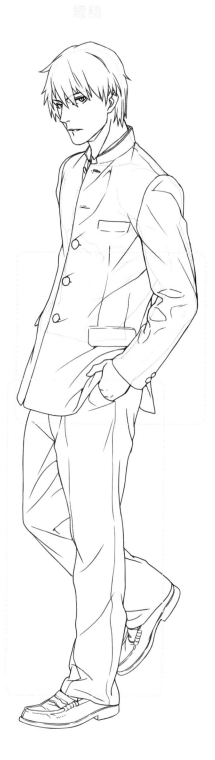

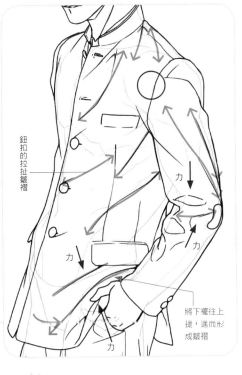

鈕扣的拉扯皺褶

將下襬往上
提，進而形
成皺褶

力

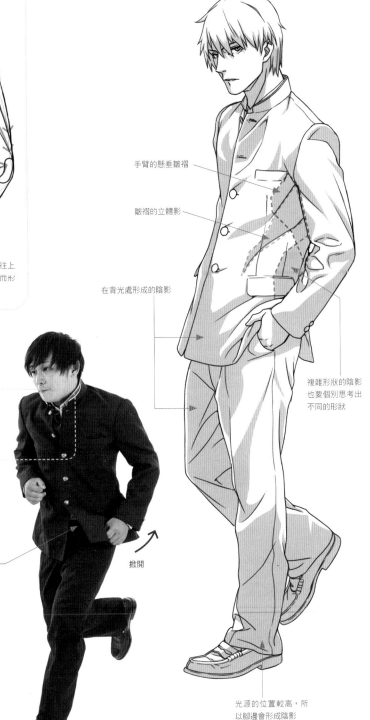

光源

手臂的懸垂皺褶

皺褶的立體影

在背光處形成的陰影

複雜形狀的陰影
也要個別思考出
不同的形狀

光源的位置較高，所
以腳邊會形成陰影

奔跑時產生
的皺褶

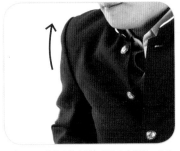

跑步的動作會使布往上掀，所以布會掀起，或是
容易產生向上的皺褶

掀開

第1章

基本篇

第2章

實例篇

第3章

實踐篇

069

男性襯衫（夏季）

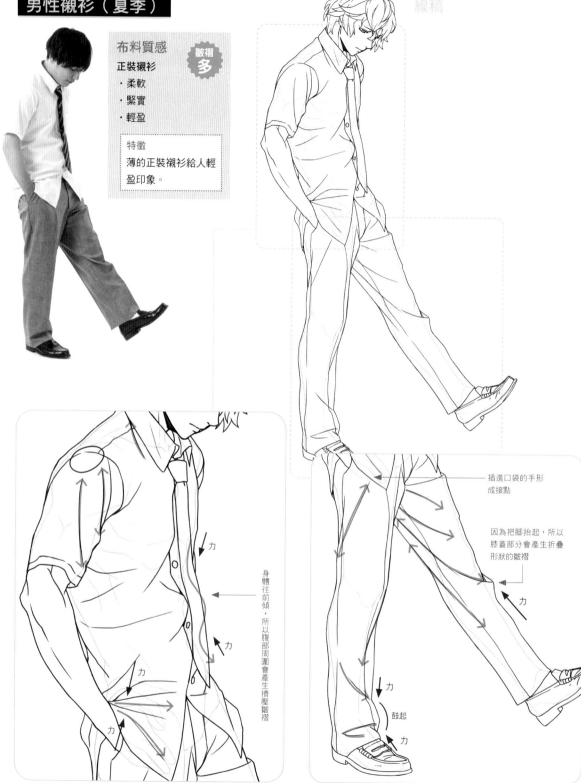

線稿

布料質感

皺褶 多

正裝襯衫

・柔軟
・緊實
・輕盈

特徵
薄的正裝襯衫給人輕盈印象。

力

身體往前傾，所以腹部周圍會產生擠壓皺褶

插進口袋的手形成接點

因為把腳抬起，所以膝蓋部分會產生折疊形狀的皺褶

力

力

鼓起

力

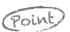

光源

陰影

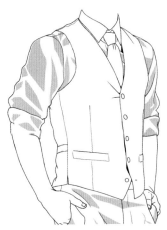

背光處會產生較大的陰影，但不要全面加上陰影，只要把邊緣的陰影刪除，就能更添真實性

Point 正裝襯衫的陰影是菱形？

像正裝襯衫這種偏硬且沒有伸縮性的布料質感，會形成張力較強烈的皺褶。陰影的形狀只要採用張力較強烈的菱形或是三角形，就會更「有模有樣」。

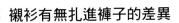

Check 襯衫有無扎進褲子的差異

來看看襯衫有無扎進褲子時的差異吧！

有扎

沒扎

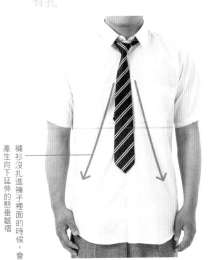

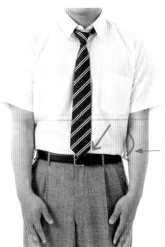

襯衫沒扎進褲子裡面的時候，會產生向下延伸的懸垂皺褶

襯衫扎進褲子裡面的時候，腰部周圍會產生堆疊皺褶或擠壓皺褶

男性西裝外套（冬季）

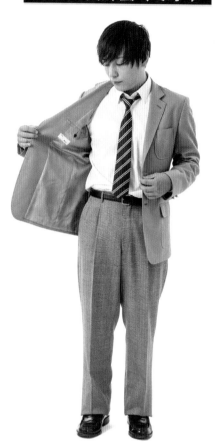

布料質感

西裝外套

- ·偏硬
- ·緊實
- ·厚重

皺褶少

特徵

和學蘭制服一樣，布料質感偏硬且緊實。

線稿

因為往上拉扯，所以會產生些許擠壓皺褶

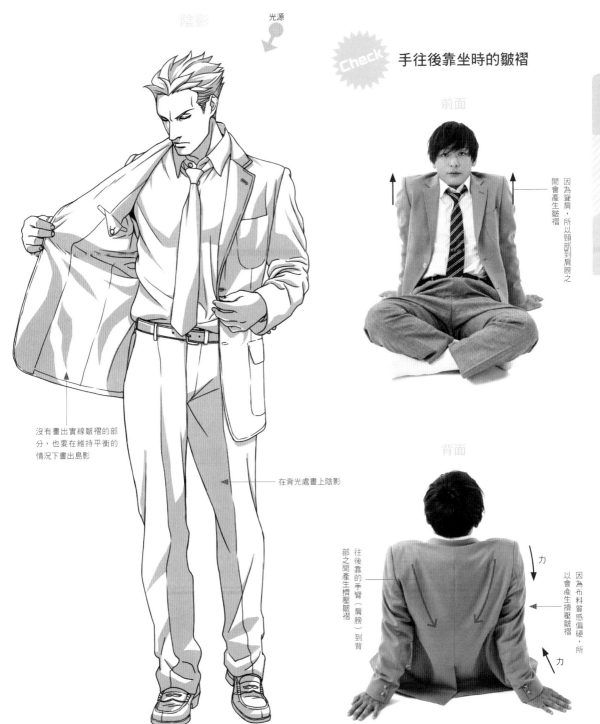

陰影　光源

Check 手往後靠坐時的皺褶

前面

背面

沒有畫出實線皺褶的部分，也要在維持平衡的情況下畫出島影

在背光處畫上陰影

因為聳肩，所以頸部到肩膀之間會產生皺褶

往後靠的手臂（肩膀）到背部之間產生擠壓皺褶

因為布料質感偏硬，所以會產生擠壓皺褶

力

力

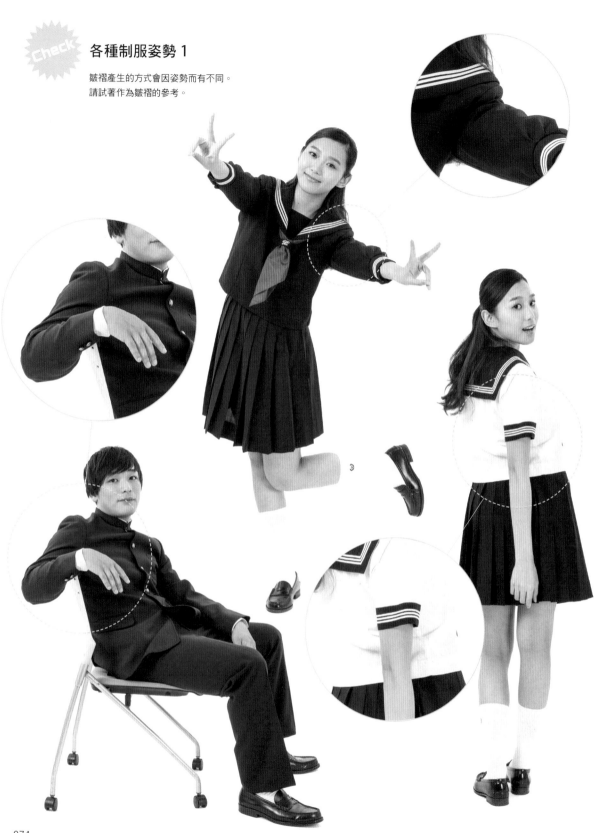

皺褶產生的方式會因姿勢而有不同。
請試著作為皺褶的參考。

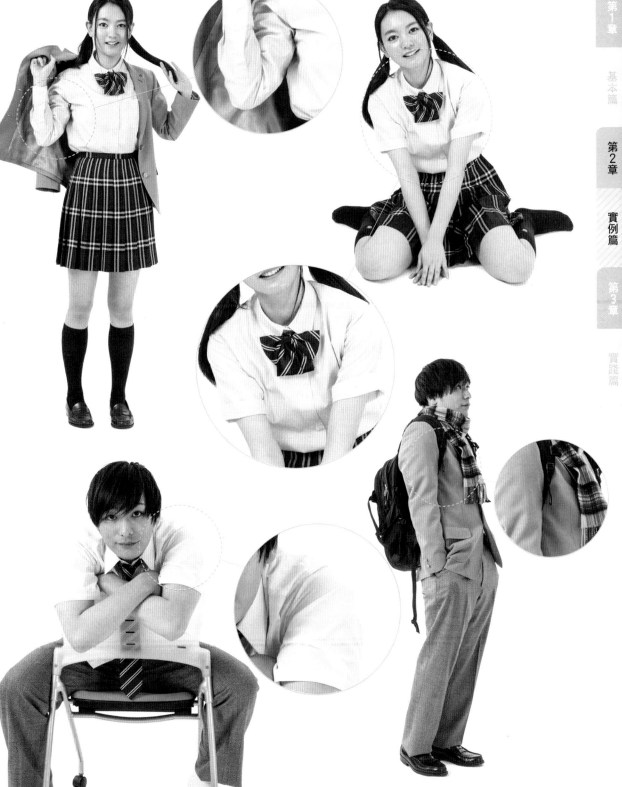

OL 服

布料質感

罩衫
・柔軟　・輕盈

皺褶多

制服
・偏硬　・緊實

皺褶少

特徵
柔軟的罩衫和緊實的制服，要注意布料質感的差異。

線稿

Ｙ字型的懸垂皺褶

沿著臀部的線條產生懸垂皺褶

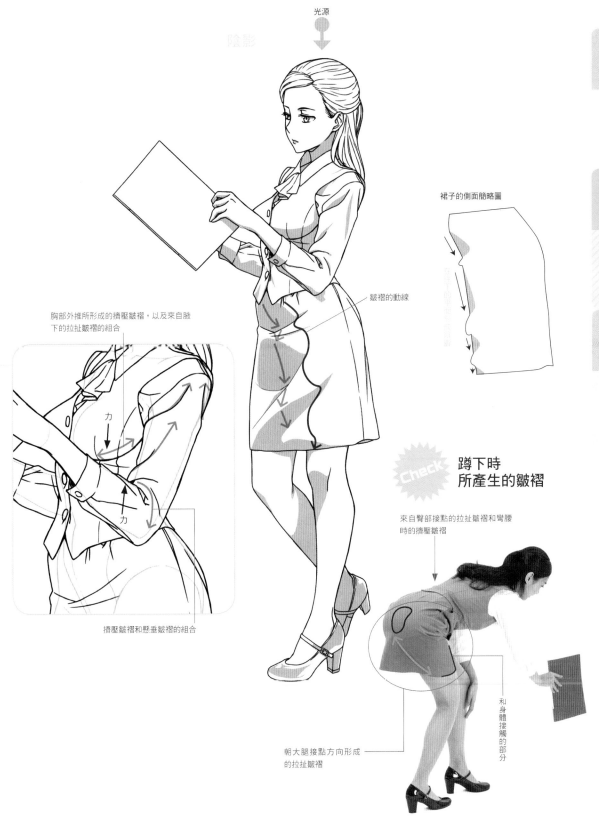

光源

陰影

裙子的側面簡略圖

皺褶的動線

胸部外推所形成的擠壓皺褶，以及來自腋
下的拉扯皺褶的組合

力

力

擠壓皺褶和懸垂皺褶的組合

Check

蹲下時
所產生的皺褶

來自臀部接點的拉扯皺褶和彎腰
時的擠壓皺褶

利身體接觸的部分

朝大腿接點方向形成
的拉扯皺褶

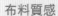
西裝

布料質感

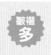
皺褶多

- 偏硬
- 緊實
- 厚重

特徵
只要用直線描繪皺褶，就能構成緊實、俐落的西裝形象。

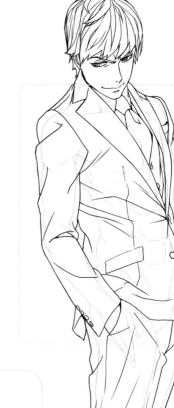

朝肩膀接點方向形成拉扯皺褶

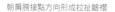

腋下和鈕扣的拉扯皺褶

拉扯

力

力

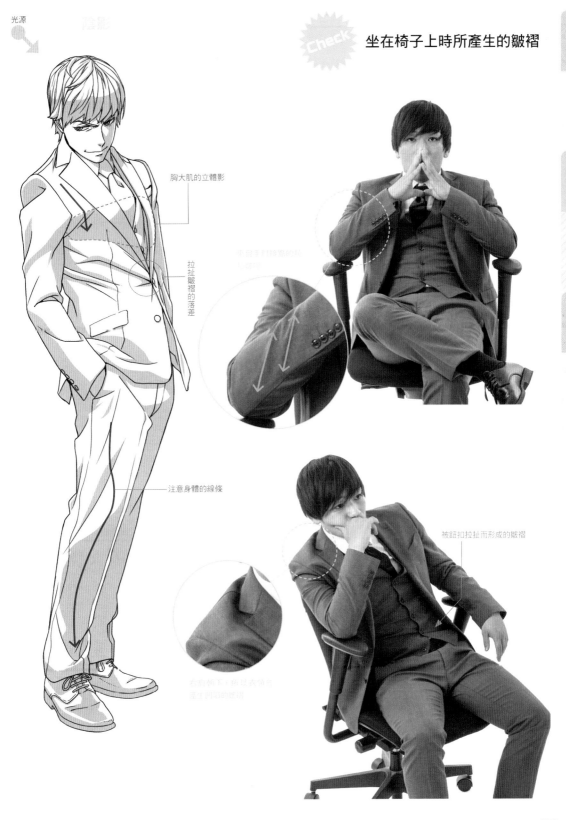

光源　　陰影

Check 坐在椅子上時所產生的皺褶

胸大肌的立體影

拉扯皺褶的落差

注意身體的線條

被鈕扣拉扯而形成的皺褶

布料質感

背心

- 柔軟
- 緊實

皺褶少

特徵

背心沒有衣袖，所以接點較少，不容易產生皺褶。

線稿

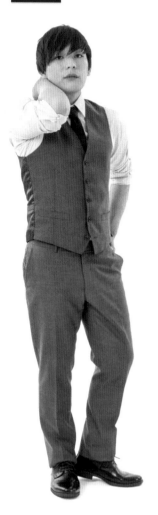

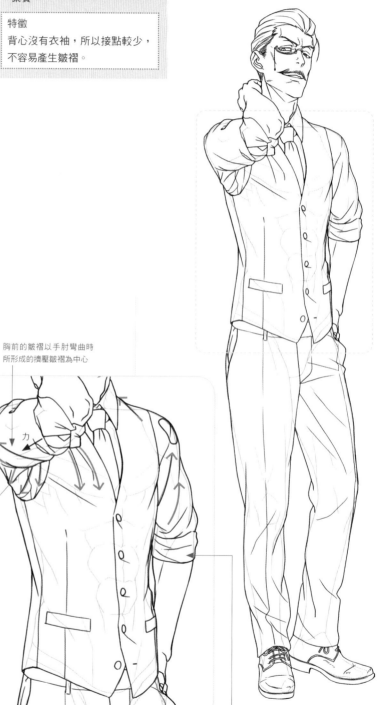

胸前的皺褶以手肘彎曲時所形成的擠壓皺褶為中心

力

力

拉扯皺褶

從腋下往腰部方向形成

捲起袖子時所形成的皺褶，請參考皺褶的圖形（p.20）

第1章

基本篇

第2章

實例篇

第3章

實踐篇

Check 領帶和皺褶

光源

陰影

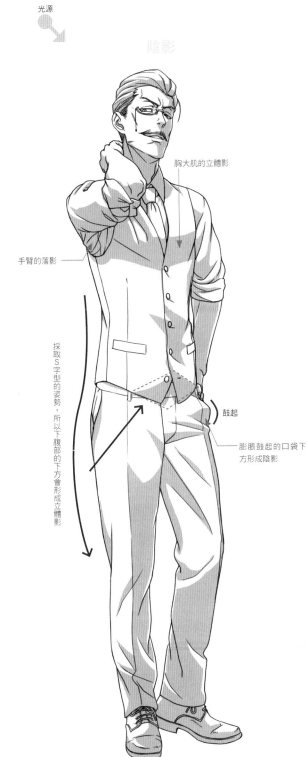

胸大肌的立體影

手臂的落影

採取S字型的姿勢，所以下腹部的下方會形成立體影

鼓起

膨脹鼓起的口袋下方形成陰影

襯衫和領帶被拉扯形成的皺褶

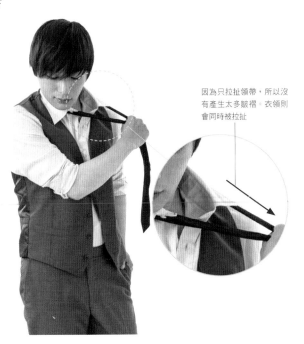

因為只拉扯領帶，所以沒有產生太多皺褶。衣領則會同時被拉扯

女僕裝

布料質感

・柔軟
・輕盈的布料質感

 皺褶 多

特徵

褶襇或褶邊等產生較多的皺褶。

皺褶往胸部方向拉扯

線稿

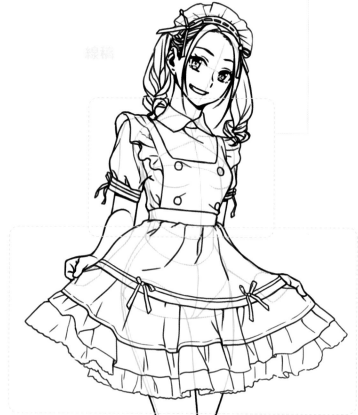

只要沿著裙子的寬度畫出褶邊的皺褶，就能更顯自然

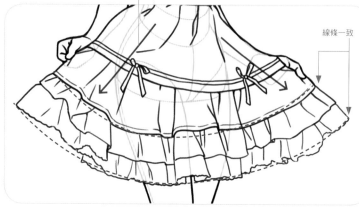

線條一致

光源

女僕裝

陰影

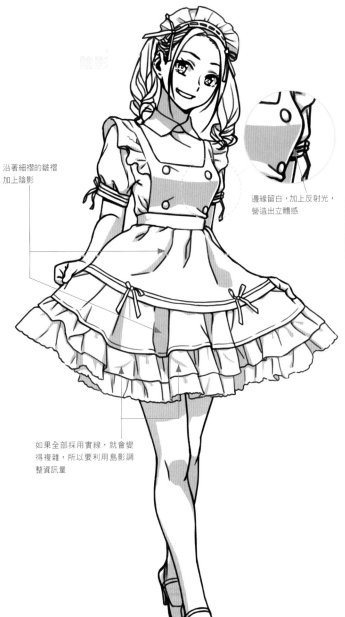

沿著細褶的皺褶
加上陰影

邊緣留白，加上反射光，
營造出立體感

如果全部採用實線，就會變
得複雜，所以要利用島影調
整資訊量

前面

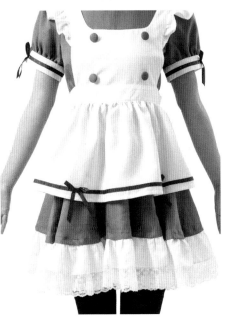

背面

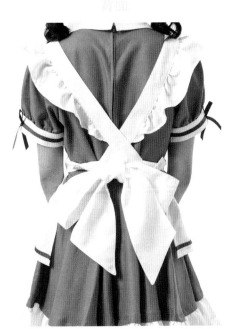

服務生服

皺褶
多

特徵
皺褶量依接點而改變。

線稿

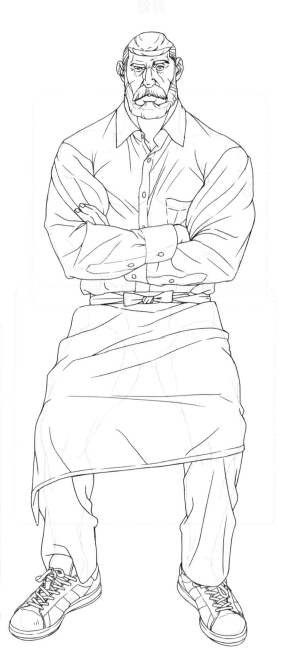

沿著胸部的形狀畫出略呈圓弧的皺褶

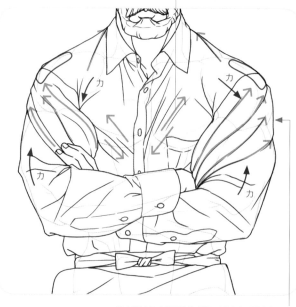

力

力

力

力

肌肉量較多或較肥胖的時候，要注意手臂的粗細（圓弧），畫出曲線性的皺褶

光源

陰影

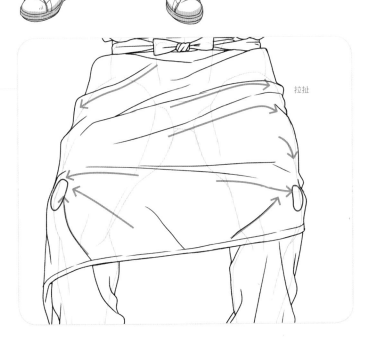

胸部的立體影

圍裙的皺褶

前面

手臂的落影

摩膝蓋以下的部分形成陰影

因為圍裙緊密穿著，所以會在左右
形成拉扯皺褶

圍裙上方形成堆疊皺褶

拉扯

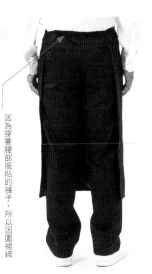

背面

因為穿著腰部服貼的褲子，所以因圍裙綁
帶而形成的皺褶並不多

第1章

基本篇

第2章

實例篇

第3章

實踐篇

085

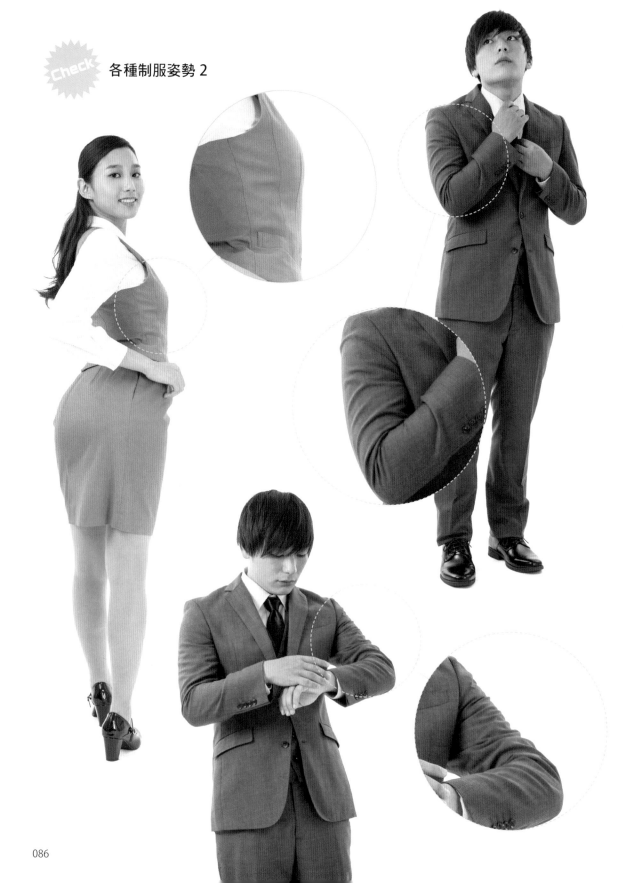

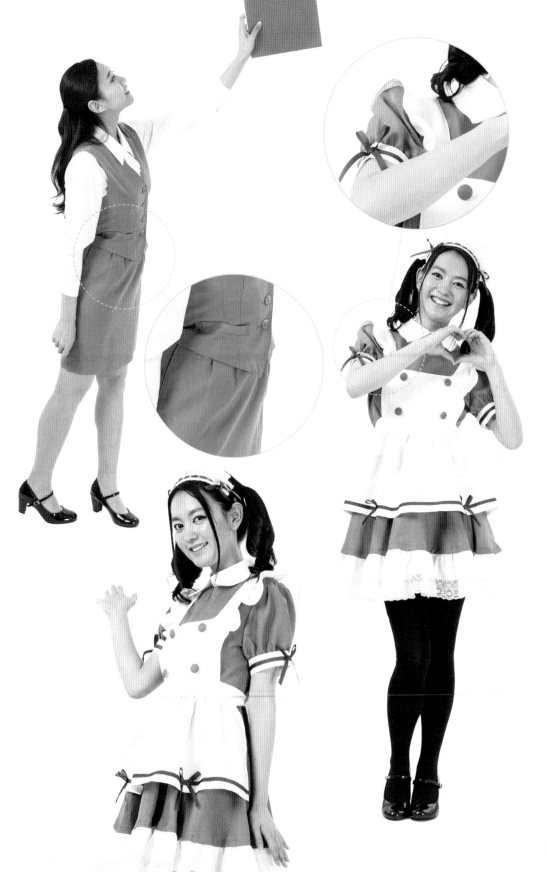

第1章

基本篇

第2章

實例篇

第3章

實踐篇

裙裝穿搭

雖說皺褶的變化會因裙子的長度或布料質感而有不同,不過,絕大部分的特徵都是,腰部以外的接點比較少。除了接點和施力部位之外,還要把重點放在下擺的懸垂皺褶。

緊身裙

布料質感

- 偏硬
- 緊實

皺褶多

特徵

因為比較貼身,所以容易產生皺褶。

線稿

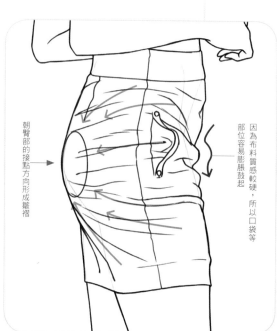

朝臀部的接點方向形成皺褶

因為布料質感較硬,所以口袋等部位容易膨脹鼓起

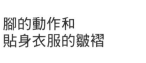
Check

腳的動作和
貼身衣服的皺褶

光源

陰影

因拉扯皺褶而形成的鼓起部分
變得明亮。如果整體採用陰影，
會使平面變得平坦，所以要採
用局部明亮，製造出立體感

依照皺褶加上細膩的陰影

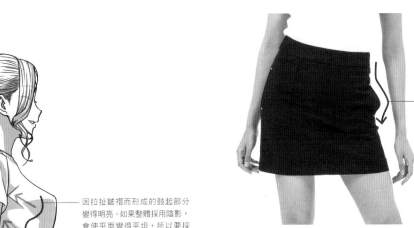

因為布料質感緊實且偏硬，所
以會隨著腰的彎曲而膨脹鼓起

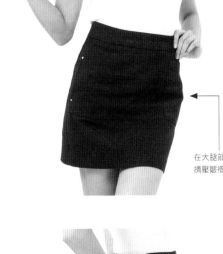

在大腿部分形成
擠壓皺褶

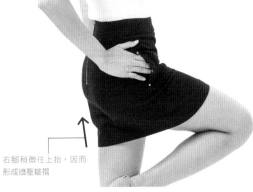

右腳稍微往上抬，因而
形成擠壓皺褶

迷你裙

布料質感

· 柔軟

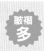

皺褶
多

特徵
因為布料柔軟，所以通常都會形成懸垂皺褶。

線稿

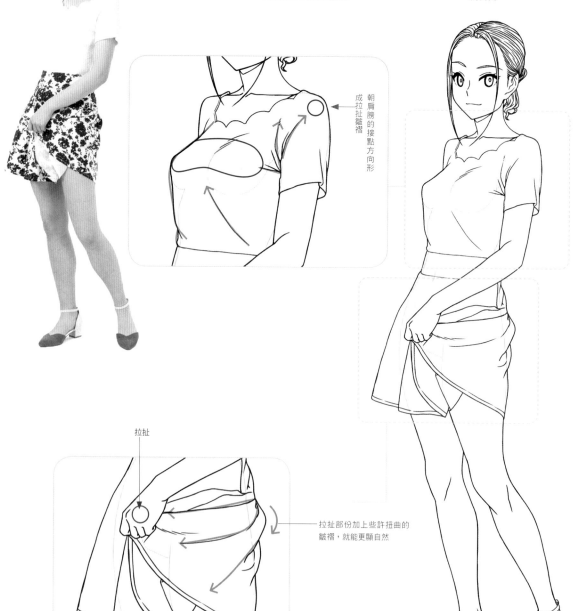

朝肩膀的接點方向形成拉扯皺褶

拉扯

拉扯部份加上些許扭曲的皺褶，就能更顯自然

光源

陰影

加上些許落影，就能營造出
高雅印象

Check 蹲下時的裙子動作

裙子的內側形成陰影

裙子下擺的落影

從腰部到裙擺方向形成懸
垂皺褶

腰部彎折的部位形成皺褶

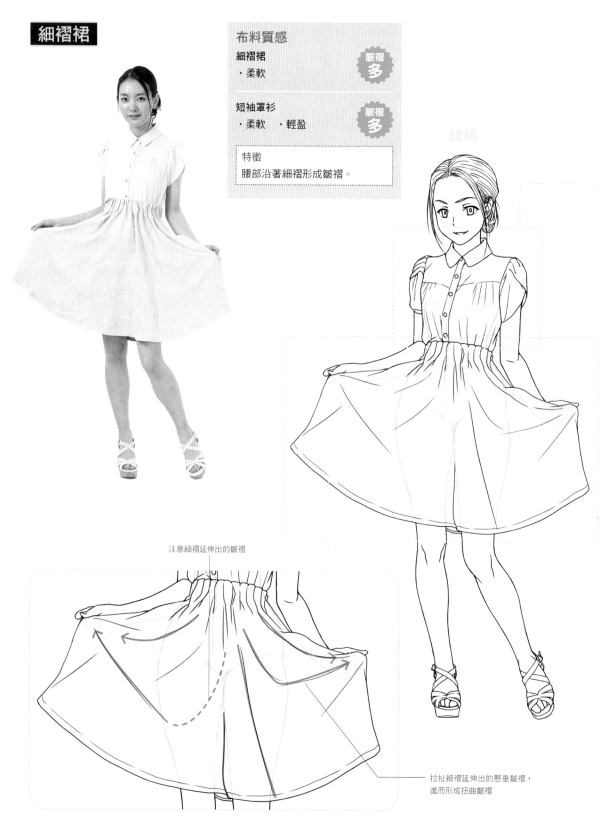

細褶裙

布料質感

細褶裙
・柔軟

皺褶多

短袖罩衫
・柔軟　・輕盈

皺褶多

> **特徵**
> 腰部沿著細褶形成皺褶。

線稿

注意細褶延伸出的皺褶

拉扯細褶延伸出的懸垂皺褶，
進而形成扭曲皺褶

從位於胸部上方的剪裁線開始，
往胸部的接點形成拉扯皺褶
只要注意胸部的形狀即可

肩膀的褶襉

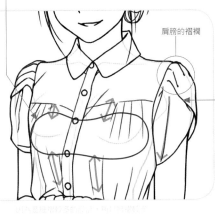

注意肩縫上的皺紋與
從肩膀接觸點懸垂的
皺紋之間的差異

陰影

在細褶部分加上細
膩的陰影

在拉扯彎曲的平面
上形成陰影

第1章　基本篇

第2章　實例篇

第3章　實踐篇

Check 前傾時的裙子皺褶

從腰部的細褶開始形成懸垂皺褶

因為身體往前傾，所以裙子的前方會下垂

喇叭裙

布料質感

皺褶多

- 柔軟
- 緊實

特徵

通常會形成懸垂皺褶，但是，把裙子往上提之後，接點就會變多，皺褶也會變多。

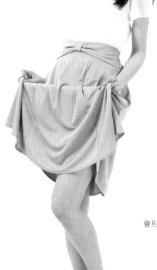

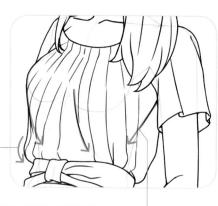

會形成堆疊，所以要畫出膨脹的皺褶

朝腰部方向形成拉扯皺褶

從手的接點往下方形成懸垂皺褶

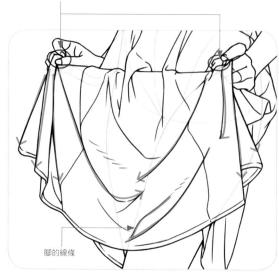

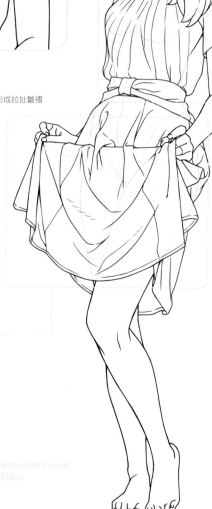

腳的線條

需確實注意裙子往上拉時的部份

094

第1章

基本篇

第2章

實例篇

第3章

實踐篇

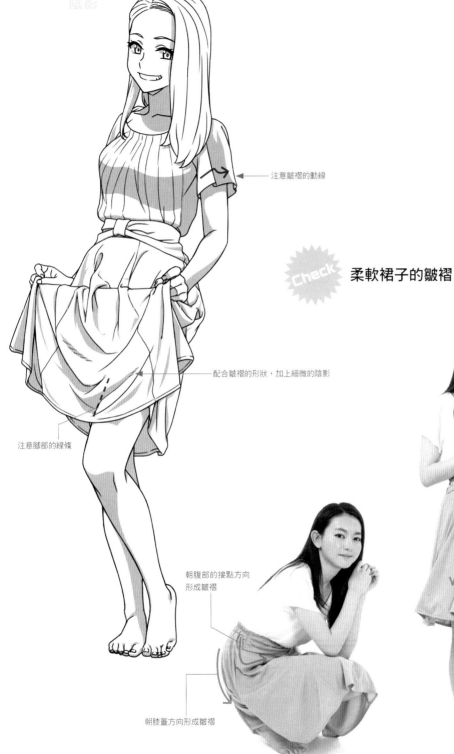

陰影

注意皺褶的動線

柔軟裙子的皺褶

配合皺褶的形狀，加上細微的陰影

注意腳部的線條

朝腹部的接點方向
形成皺褶

朝膝蓋方向形成皺褶

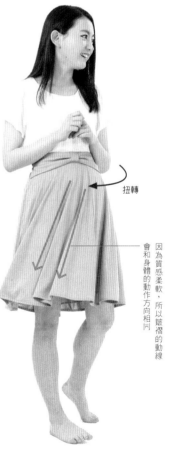

扭轉

因為質感柔軟，所以皺褶的動線
會和身體的動作方向相同

薄紗裙

布料質感

薄紗裙
・柔軟　・薄透　・輕盈

無袖上衣
・緊實

特徵

薄紗裙的褶襉在腰部附近呈現均等，褶襉越往裙擺延伸，寬度越寬且鬆散。

線稿

正因為接點少，皺褶也比較少，所以更需要確實畫出腰部的皺褶

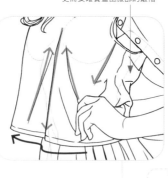

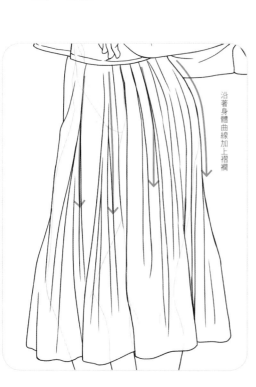

沿著身體曲線加上褶襉

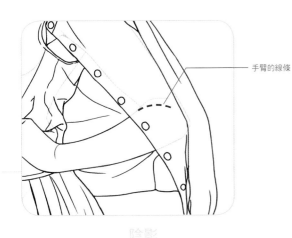

手臂的線條

陰影

Check 裙子褶襇的皺褶

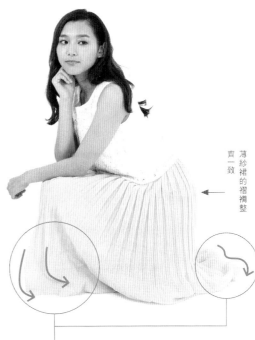

薄紗裙的褶襇整齊一致

銜接地板的部分會形成堆疊皺褶

用島影畫出手臂的立體感

開襟衫的內側畫出大範圍的陰影

在褶襇的內側加上陰影

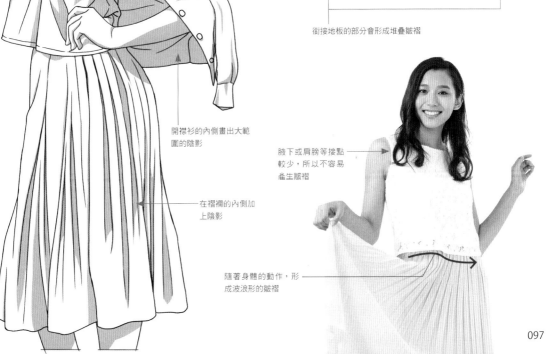

腋下或肩膀等接點較少,所以不容易產生皺褶

隨著身體的動作,形成波浪形的皺褶

魚尾裙

布料質感
・緊實

皺褶
少

特徵
布料質感緊實，所以不容易產生
醒目的皺褶。

※ 所謂的魚尾裙是指，長度有前後差異的裙子

線稿

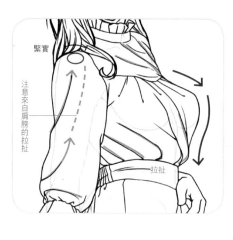

緊實

注意來自肩膀的拉扯

拉扯

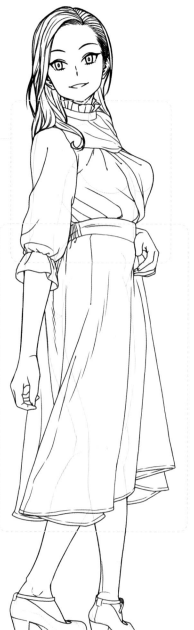

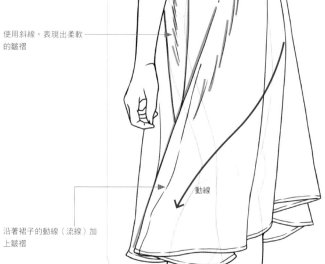

使用斜線，表現出柔軟
的皺褶

動線

沿著裙子的動線（流線）加
上皺褶

陰影

光源

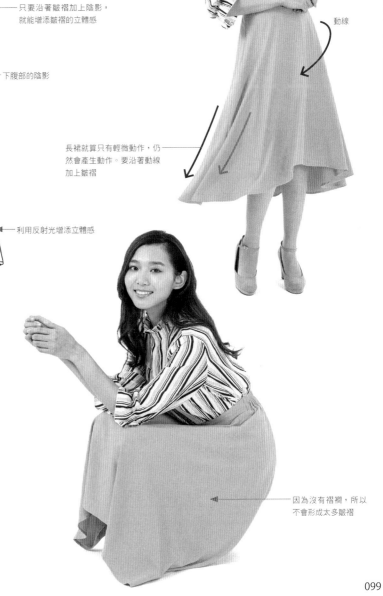

堆疊皺褶的立體影

只要沿著皺褶加上陰影，
就能增添皺褶的立體感

下腹部的陰影

動線

長裙就算只有輕微動作，仍
然會產生動作。要沿著動線
加上皺褶

利用反射光增添立體感

因為沒有褶襇，所以
不會形成太多皺褶

有收腰洋裝

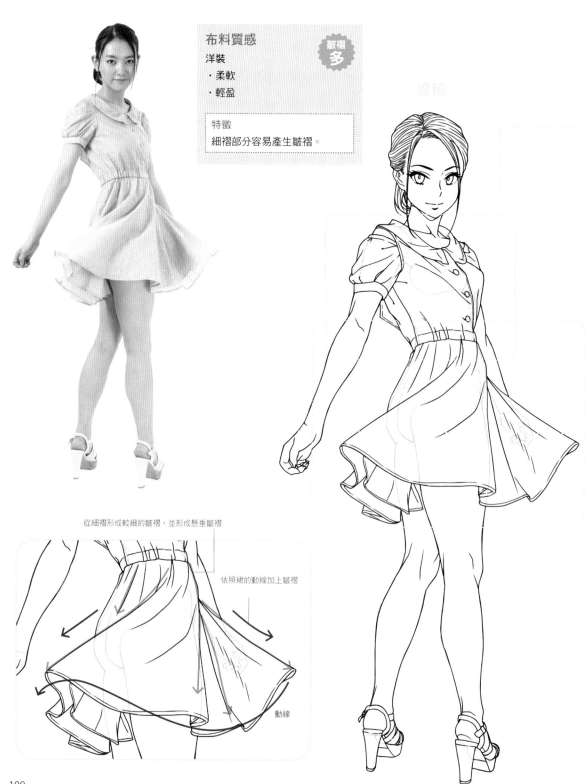

布料質感

洋裝

・柔軟
・輕盈

皺褶多

特徵
細褶部分容易產生皺褶。

線稿

從細褶形成較細的皺褶，並形成懸垂皺褶

依照裙的動線加上皺褶

動線

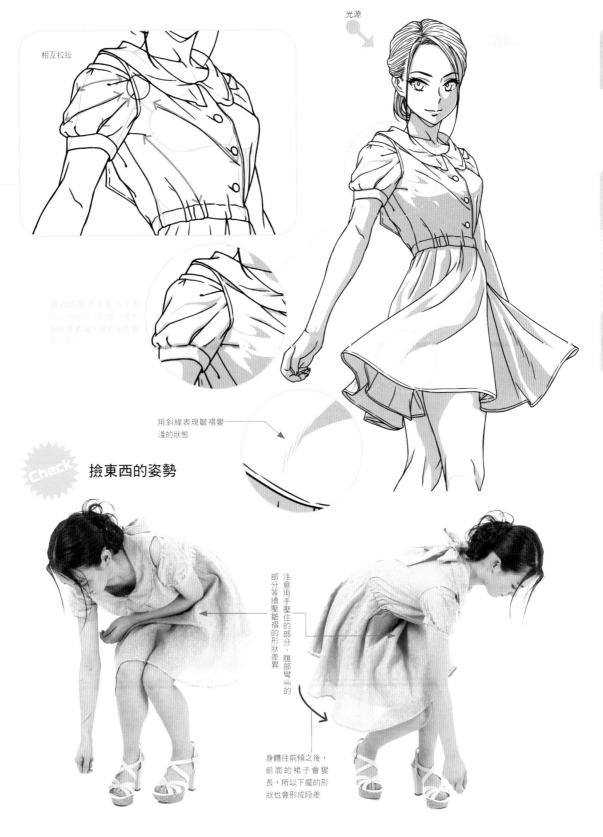

相互拉扯

光源

用斜線表現皺褶變淺的狀態

Check　撿東西的姿勢

注意用手壓住的部分、腹部彎曲的部分等擠壓皺褶的形狀差異

身體往前傾之後，前面的裙子會變長，所以下擺的形狀也會形成段差

無收腰洋裝

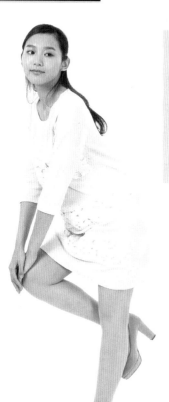

布料質感
・偏硬
・緊實
・輕盈

皺褶
少

特徵
因為沒有收腰那樣的拉扯部
分,所以不容易形成皺褶。

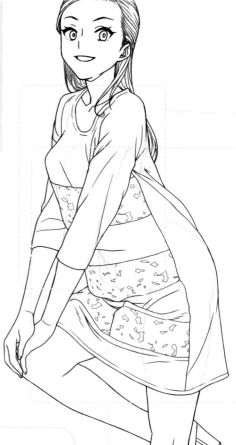

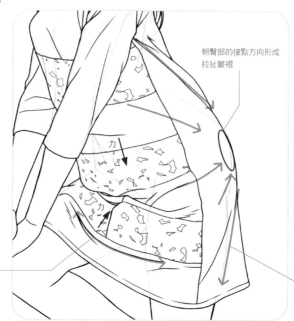

朝臀部的接點方向形成
拉扯皺褶

力

力

擠壓皺褶和拉扯皺
褶的組合

這裡沒有拉扯的部位,所以
會從臀部的接點開始產生懸
垂皺褶

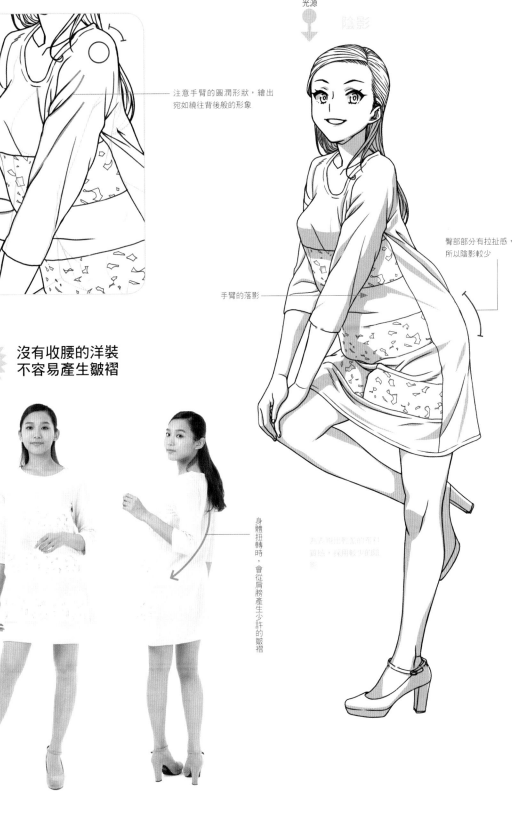

注意手臂的圓潤形狀，繪出
宛如繞往背後般的形象

臀部部分有拉扯感，
所以陰影較少

手臂的落影

光源

陰影

Check
**沒有收腰的洋裝
不容易產生皺褶**

身體扭轉時，會從肩膀產生少許的皺褶

針織連衣裙

特徵
較厚且柔軟的布料質感會產生膨脹鼓起的皺褶。

線稿

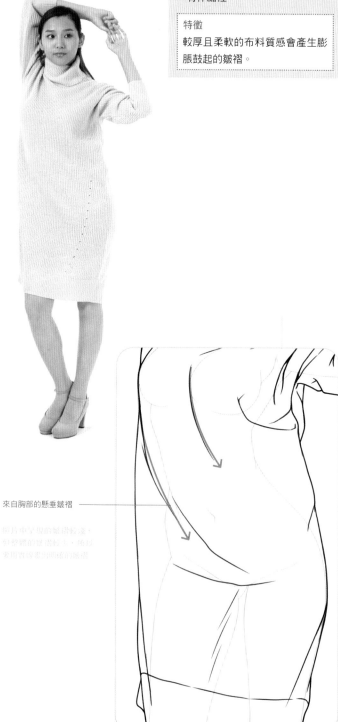

來自胸部的懸垂皺褶

因為中字寬的感到較淺，但整體的寬度較小，相對老能看見皮膚而隆起的皺褶。

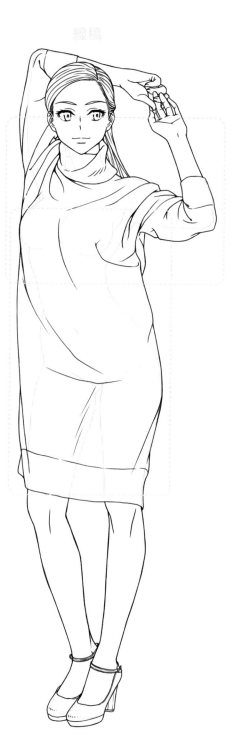

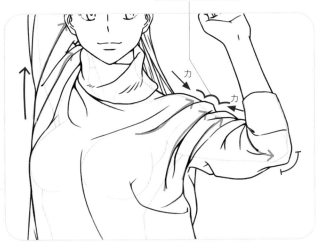

形成膨脹鼓起的擠壓皺褶

力

力

光源

陰影

Check

具伸縮性的布料質感

因為採用寬鬆的設計，所以醒目的皺褶較少

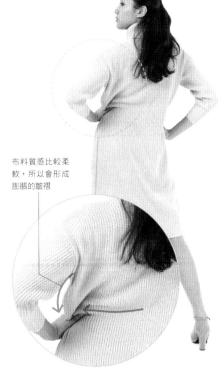

布料質感比較柔軟，所以會形成膨脹的皺褶

對於膝蓋和手的接點，只要在膝蓋周圍畫出幾條線，就能表現出身體扭轉的形象

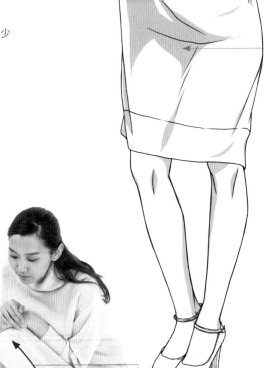

因為有伸縮性，所以就算被拉扯，仍不會有半點緊繃的印象

加上照片上幾乎看不到的陰影。如果完全不採用陰影，就無法表現出身體的線條，就看不出立體感，所以這裡要大膽強調陰影，表現出身體的線條

裙子的比較

這是本書介紹的裙子分布圖。
縱軸是裙子的長度,橫軸則是布料質感的柔軟度。

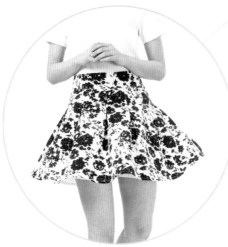

迷你裙(→ p.90)

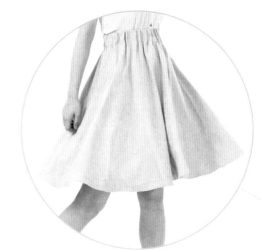

細褶裙(→ p.92)

 柔 ←

曲線性

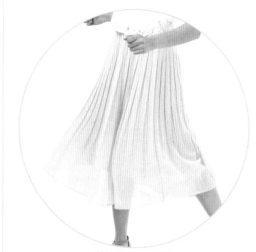

薄紗裙(→ p.96)

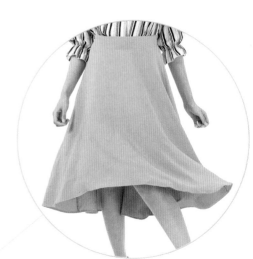

魚尾裙(→ p.98)

短

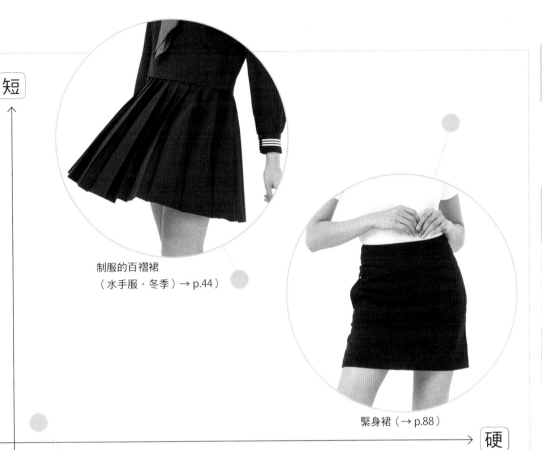

制服的百褶裙
（水手服・冬季）→ p.44

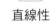

緊身裙（→ p.88）

硬
直線性

喇叭裙（→ p.94）

長

第1章
基本篇

第2章
實例篇

第3章
實踐篇

褲裝穿搭

褲子在腰部周圍有許多接點，因為腰部周圍容易產生皺褶。
把重點放在經常施力的膝蓋或腳踝等關節部位，以及與身體之間的貼身感吧！

緊身牛仔長褲

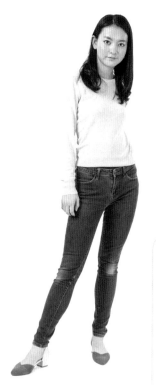

布料質感

牛仔長褲
・偏硬
・緊實
・服貼於身體

 皺褶多

夏季針織
・柔軟

皺褶少

特徵
大腿或關節等施力部分會產生較多細小皺褶。

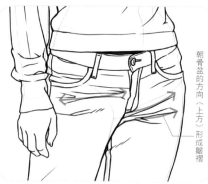

朝骨盆的方向（上方）形成皺褶

Point 依性別不同而產生的褲子皺褶差異

男性和女性的骨盆形狀不同，所以腰部周圍的皺褶形狀也有差異。
女性的骨盆較寬且高，所以會形成 V 字形的皺褶。另外，骨盆呈現傾斜，所以皺褶的起點位於腰部上方，因此，褲襠的皺褶較短。
男性的骨盆沒有傾斜，呈現筆直挺立，起點位在衣服中心，所以皺褶會呈放射線狀。

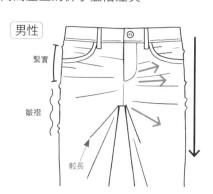

男性

緊實

皺褶

較長

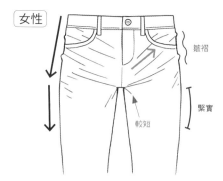

女性

皺褶

緊實

較短

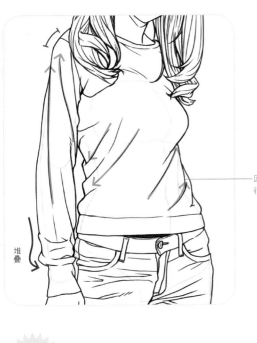

因為扭轉身體，所以要確實注意
往身後環繞的部分

堆疊

光源

陰影

頭部的陰影

臉部周圍的陰影較
多，所以要減少胸
前的陰影，藉此調
整資訊量

第1章

基本篇

第2章

實例篇

第3章

實踐篇

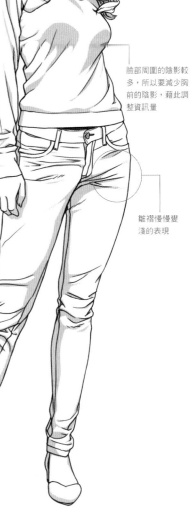

皺褶慢慢變
淺的表現

Check

服貼於身體的布料質感

因為在大腿部分拉扯，
所以褲襠部分的縫線
會產生拉扯皺褶

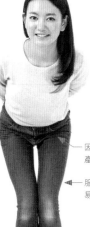

因為腰部彎曲而
產生皺褶

服貼於身體的部分不容
易產生皺褶

稍微變得緩和的腳踝產
生些許皺褶

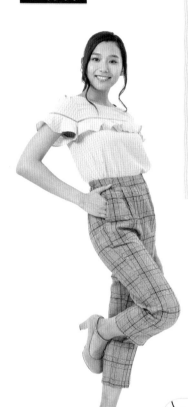

布料質感

七分褲
- 柔軟
- 緊實

皺褶少

褶邊罩衫
- 柔軟
- 輕盈

皺褶多

特徵

要注意不同於皺褶的褶邊凹凸。

線稿

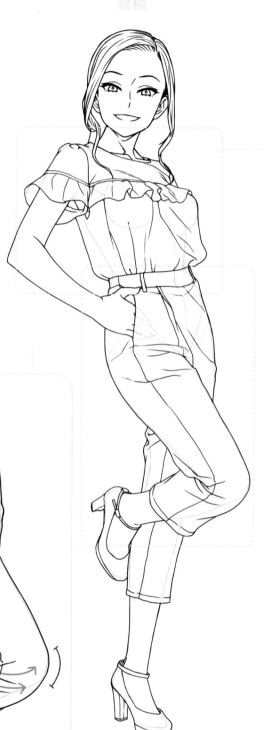

力

力

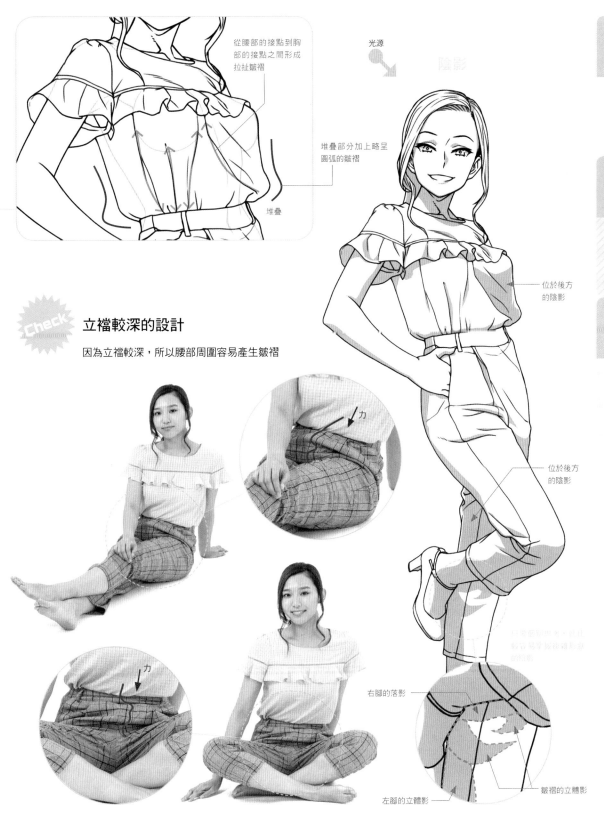

從腰部的接點到胸部的接點之間形成拉扯皺褶

堆疊部分加上略呈圓弧的皺褶

堆疊

光源

陰影

位於後方的陰影

立襠較深的設計

因為立襠較深，所以腰部周圍容易產生皺褶

力

力

位於後方的陰影

右腳的落影

皺褶的立體影

左腳的立體影

短褲

布料質感

短褲
- 偏硬
- 緊實

皺褶
多

連帽衫
- 柔軟
- 略厚

皺褶
少

特徵
短褲容易形成較細的拉扯皺褶，連帽衫則容易產生膨脹且大的皺褶。

線稿

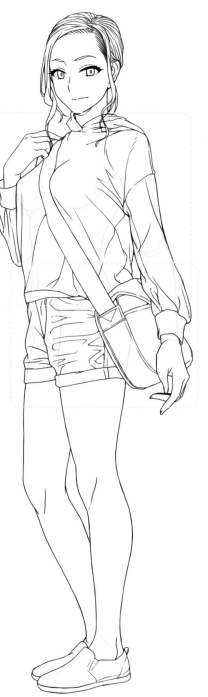

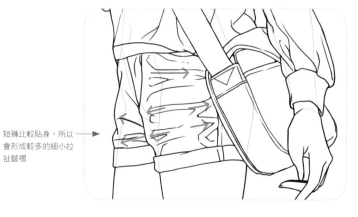

短褲比較貼身，所以會形成較多的細小拉扯皺褶

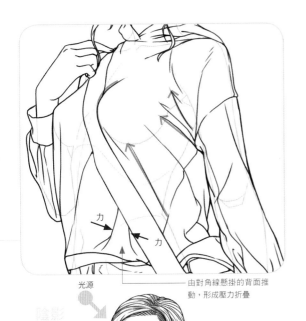

光源

陰影

由對角線懸掛的背面推動，形成壓力折疊

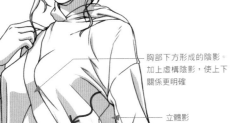

 帽子的皺褶

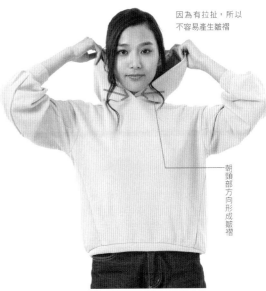

因為有拉扯，所以不容易產生皺褶

朝頸部方向形成皺褶

胸部下方形成的陰影。加上虛構陰影，使上下關係更明確

立體影

沿著皺褶加上立體影

牢穿時上色時宜採用較淡的綿色，所以稍微畫上一點綠影會比較好

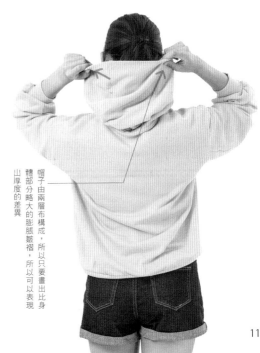

帽子由兩層布構成，所以只要畫出比身體部分略大的膨脹皺褶，所以可以表現山厚度的差異

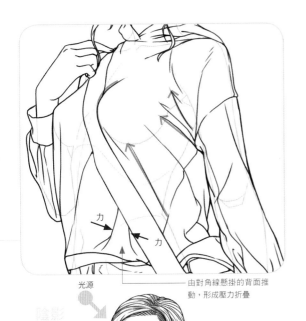

113

休閒短褲

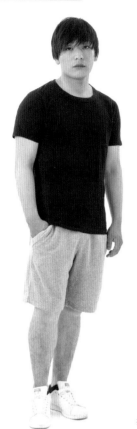

布料質感
· 柔軟

皺褶
少

特徵
因為像汗衫那樣的柔軟質感，所以不容易產生皺褶。

線稿

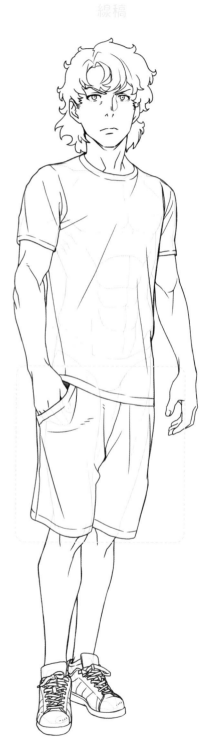

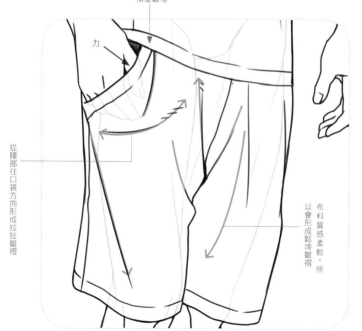

把手插進口袋的部分產生施加力道的擠壓皺褶

力

從腰部往口袋方向形成拉扯皺褶

布料質感柔軟，所以會形成鬆垮皺褶

光源

陰影

坐在椅子上時的皺褶形狀

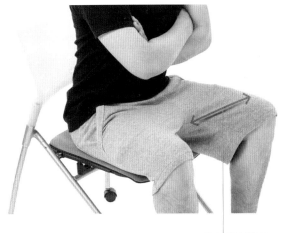

立體影

褲襠到大腿之間的拉扯皺褶，因雙腳打開的方式而產生變化

因為把手插進口袋，所以下方會形成陰影

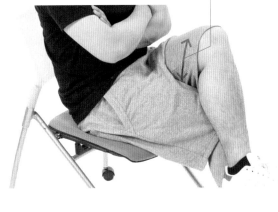

立體影

後方的陰影，為了讓前後關係更明確，而在後方塗滿陰影。為營造出立體感，在邊緣加上反射光

口袋部分施力之後，形成擠壓皺褶

力

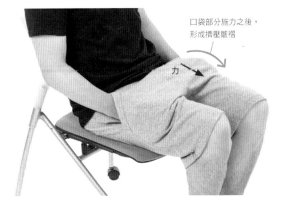

褲子的比較

這是本書介紹的褲子（底褲）分布圖。

縱軸是褲子的長度，橫軸則是布料質感的柔軟度。

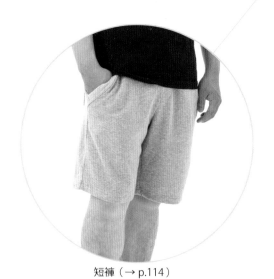

短褲（→ p.114）

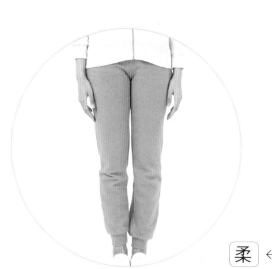

運動褲（→ p.16）

柔 ←

睡衣（→ p.128）

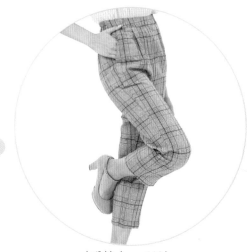

七分褲（→ p.110）

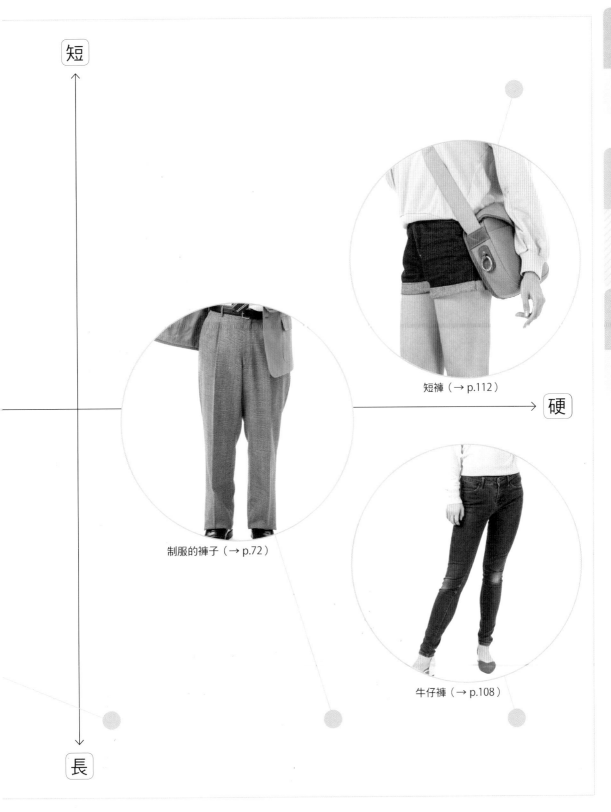

短

硬

長

短褲（→ p.112）

制服的褲子（→ p.72）

牛仔褲（→ p.108）

第1章

基本篇

第2章

實例篇

第3章

實踐篇

外套

外套是穿在最外層的服裝,所以布料質感多半都是緊實且厚密。這裡就以手臂周圍為中心,藉由相同姿勢來比較布料質感的差異吧!

風衣

布料質感

皺褶少

・偏硬
・緊實
・輕盈

特徵
腰部的皮帶部分會產生較多皺褶。

線稿

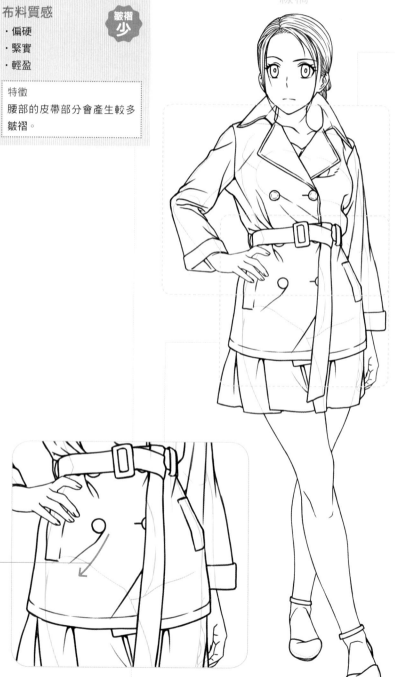

鈕扣的拉扯皺褶變化成懸垂皺褶

光源

陰影

衣服上的皺褶較少，所
以僅在胸部下方加上醒
目的陰影

朝腰部的皮帶方向形成皺褶

沿著皺褶加上立體影

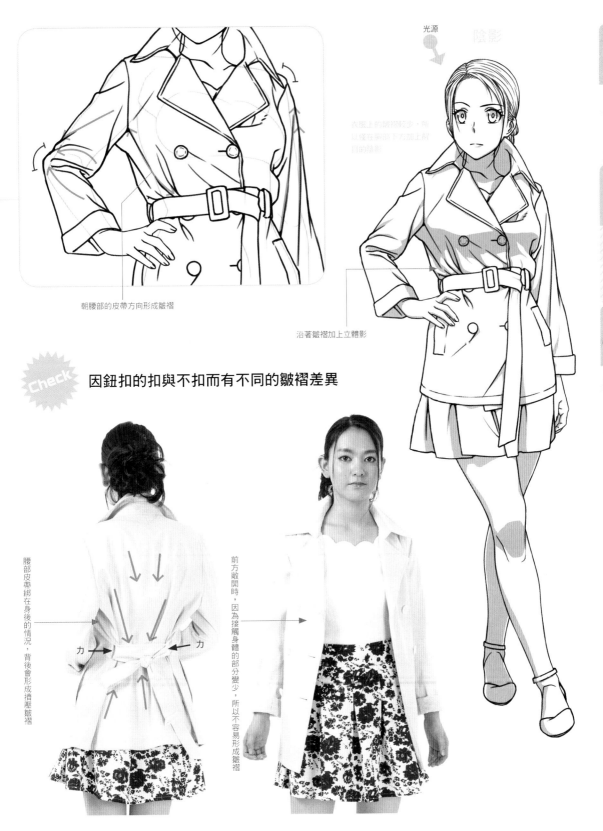

Check 因鈕扣的扣與不扣而有不同的皺褶差異

腰部皮帶綁在身後的情況，背後會形成擠壓皺褶

力 → ← 力

前方敞開時，因為接觸身體的部分變少，所以不容易形成皺褶

牛仔外套

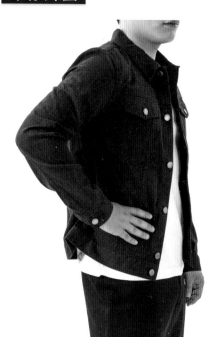

特徵
皺褶產生的方式和牛仔褲、短褲相同。

手臂

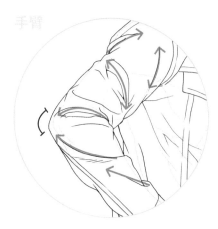

線稿

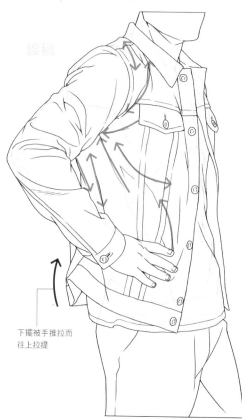

下擺被手推拉而往上拉提

陰影

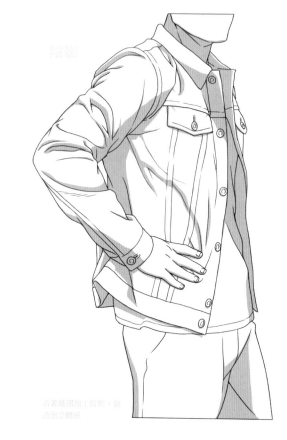

由著皺褶加上陰影，能畫出立體感

120

夾克

第1章

基本篇

第2章

實例篇

第3章

實踐篇

布料質感

皺褶多

・柔軟
・輕盈

特徵
輕薄的柔軟質感。容易產生細小皺褶。

手臂

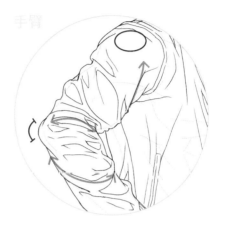

線稿

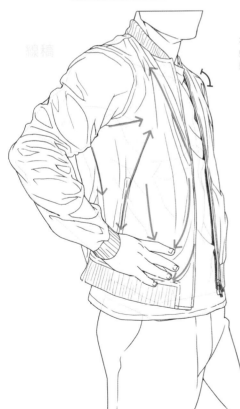

不積極加入身體的立體影，僅加上手臂的立體影，以避免陰影過多

陰影

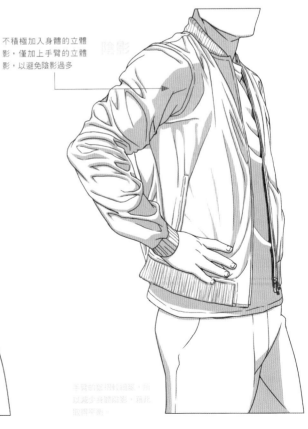

手臂的皺褶用短細線，加以減少身體陰影，藉此呈現平面。

皮衣

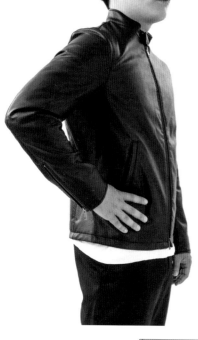

手臂

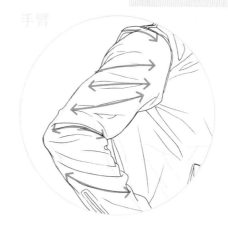

線稿

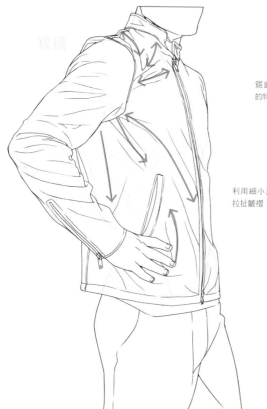

陰影

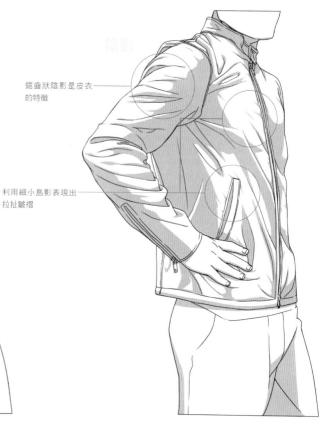

鋸齒狀陰影是皮衣
的特徵

利用細小島影表現出
拉扯皺褶

羽絨服

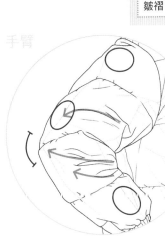

布料質感　**皺褶少**

羽絨服
・輕盈
・裡面塞滿了羽毛

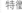特徵
因為呈現膨脹，所以不容易產生皺褶。

手臂

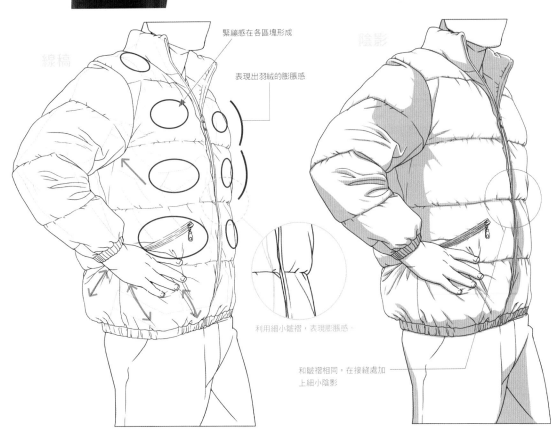

線稿

緊繃感在各區塊形成

表現出羽絨的膨脹感

陰影

利用細小皺褶，表現膨脹感

和皺褶相同，在接縫處加上細小陰影

連帽外套

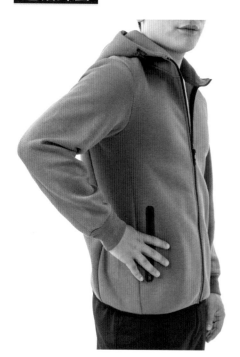

特徵

連帽外套採用偏厚且柔軟的布料，所以會形成膨脹且大的皺褶。

手臂

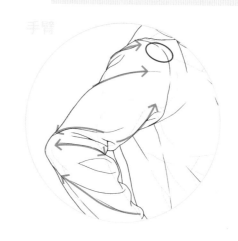

正因為皺褶少，所以要採用較大的陰影，藉此取得平衡

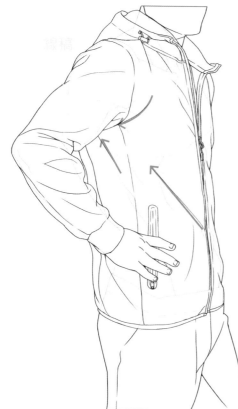

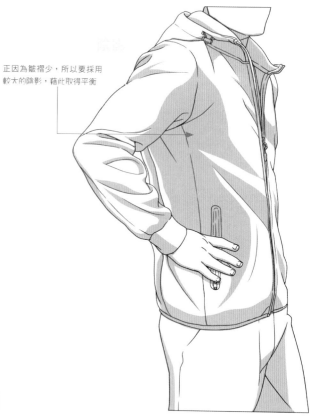

馬球衫

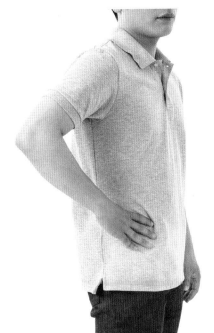

第一章
基本篇

第2章
實例篇

第3章
實踐篇

布料質感

皺褶
少

馬球衫
・柔軟
・輕盈

特徵
布料質感柔軟，所以不容易產生皺褶。

手臂

線稿

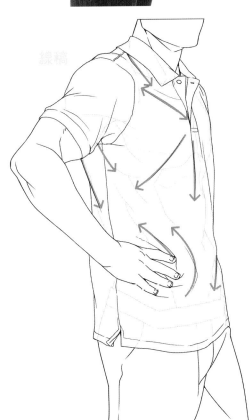

陰影

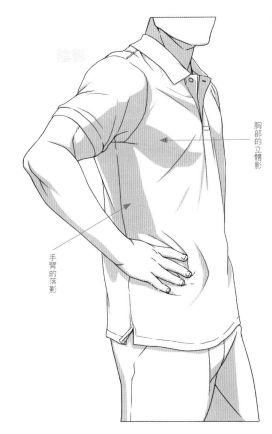

胸部的立體影

手臂的落影

其他

針對雨披和睡衣的皺褶與陰影進行說明。看看獨特形狀和布料質感的差異吧！

雨披

布料質感

・柔軟
・輕盈

皺褶
少

特徵

把布折成對半，在中央挖孔，使頸部得以穿過，有著獨特形狀的服飾。

線稿

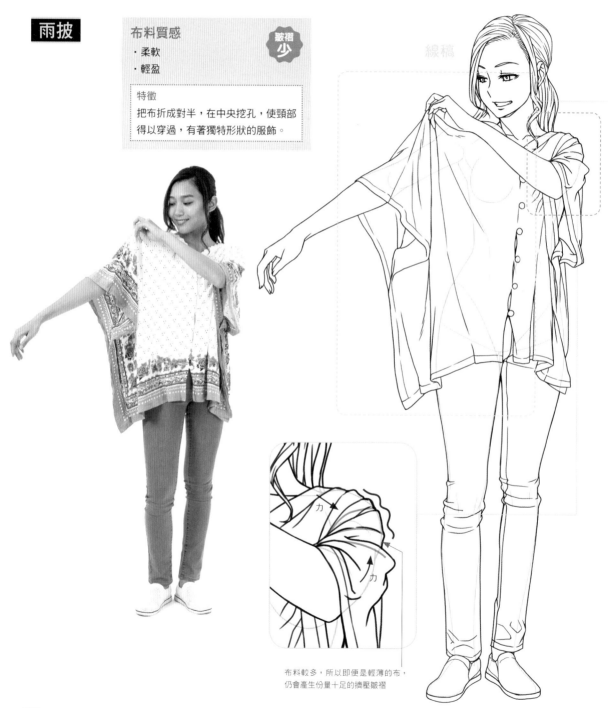

力

力

布料較多，所以即便是輕薄的布，仍會產生份量十足的擠壓皺褶

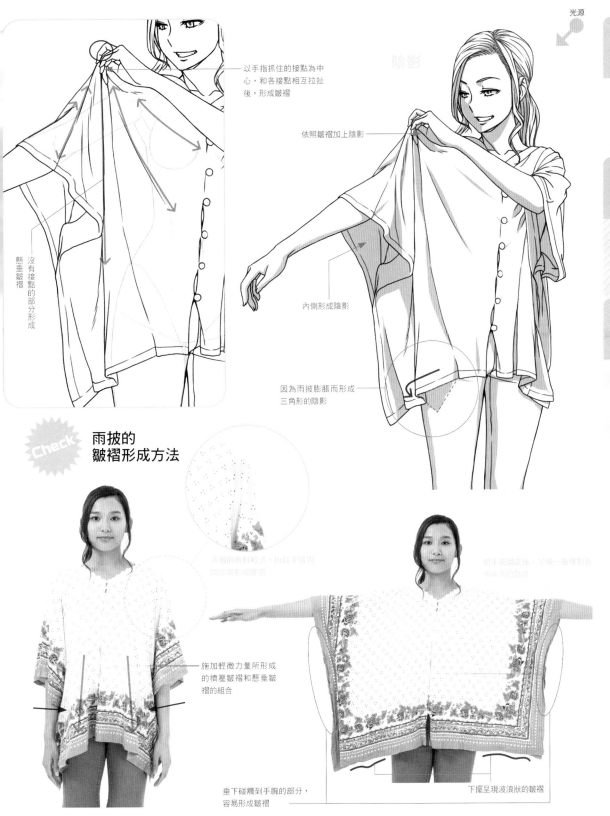

以手指抓住的接點為中心，和各接點相互拉扯後，形成皺褶

依照皺褶加上陰影

沒有接點的部分形成懸垂皺褶

內側形成陰影

因為雨披膨脹而形成三角形的陰影

Check

雨披的皺褶形成方法

衣袖的布料較多，除以手臂周圍容易形成皺褶

抬手展開之後，呈現一條朝手肘或肩膀的皺褶

施加輕微力量所形成的擠壓皺褶和懸垂皺褶的組合

垂下碰觸到手腕的部分，容易形成皺褶

下擺呈現波浪狀的皺褶

睡衣

布料質感

睡衣
- 柔軟
- 寬鬆

皺褶多

特徵
因為是寬鬆且柔軟的布料,所以
會形成較多的皺褶。

線稿

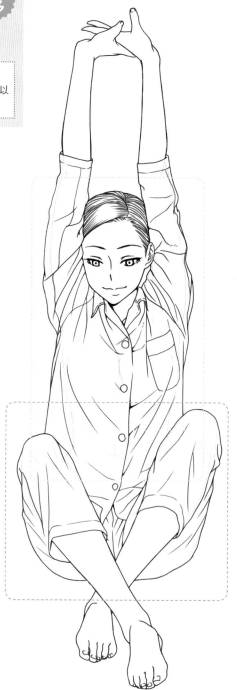

從膝蓋的接點,往下擺方向
形成懸垂皺褶

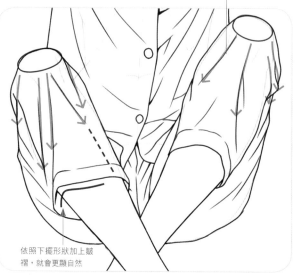

依照下擺形狀加上皺
褶,就會更顯自然

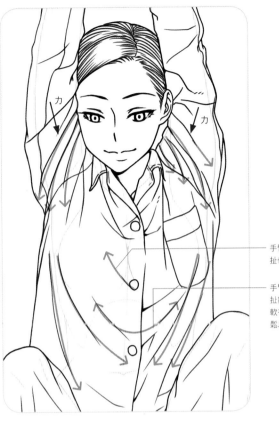

光源　　陰影

力　　力

手臂高舉，所以鈕扣的拉扯也會朝上

手臂高舉而在腋下形成拉扯皺褶。同時，因為是柔軟布料質感，所以會形成鬆垮皺褶

確實加上沿著皺褶的陰影

被腳遮住的部分加上較大的陰影

Point 依下擺形狀加上皺褶

描繪下擺、袖口或褶邊的皺褶時，只要依照下擺（布緣）的形狀加上皺褶，就能構成自然印象。

OK

◀只要在布料翻褶部分，或是布的動線部分加上皺褶，就會比較自然。

NG

?

▶就算只有一點點偏差，還是會有點突兀。

兩個人的姿勢

兩個人抱在一起時，和對方接觸的部分會產生皺褶。
產生的皺褶形狀，也會和獨自一人時截然不同。

擁抱

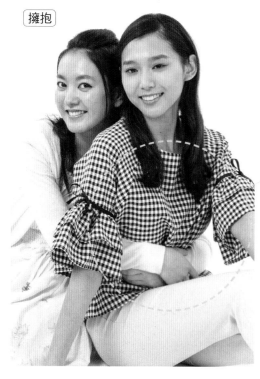

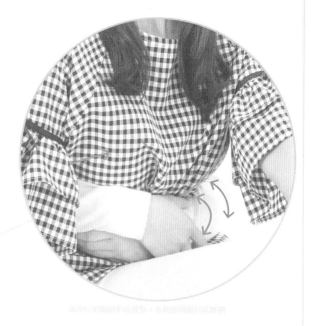

包裹住正面胸部用來接受撞擊，合抱部周邊形成皺褶

勾手

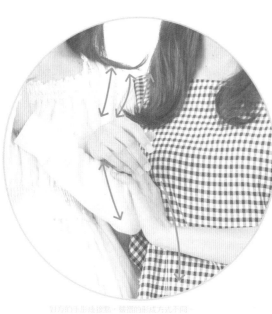

只有胳膊肘非純接觸點，皺褶的形成方式不同

第3章

實踐篇

試著描繪皺褶和陰影吧！

接下來實際描繪皺褶和陰影吧！這裡也準備了沒有皺褶、沒有陰影的人物，描繪時，大家可以參考範例，也可以參考照片。請試著練習看看。

站姿

基本的站立姿勢。
畫出基本的拉扯皺褶、擠壓皺褶和懸垂皺褶。

例

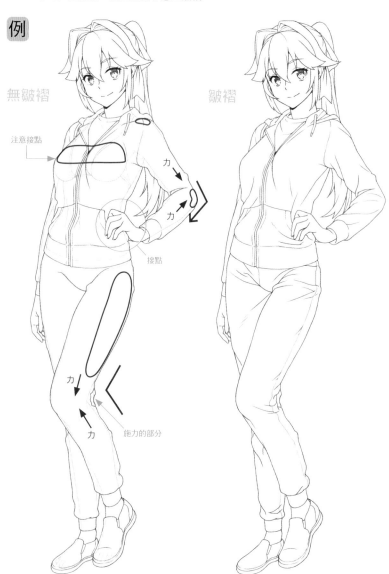

光源

無皺褶　　　　皺褶

注意接點

力
力
接點

力
力
施力的部分

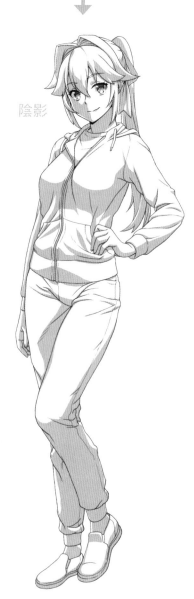

陰影

首先，先確實找出身體和衣服的接點。

試著回想皺褶的基礎，畫上皺褶。

確實注意光源，先試著畫出立體影、落影。

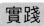

實踐

實際描繪，試著練習看看吧！

無素體

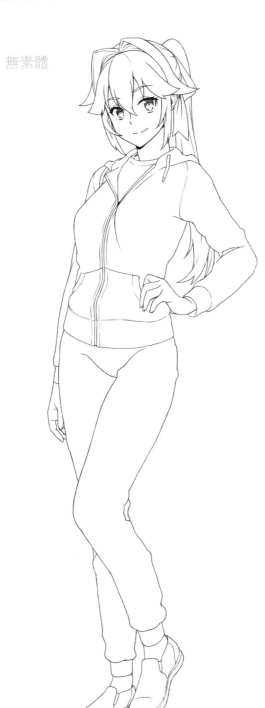

照片

皺褶較多的衣服

除了褶飾邊那種自然形成的皺褶之外，也同時試著畫出皺褶陰影吧！

例

無皺褶

接點

擠壓

皺褶

光源

陰影

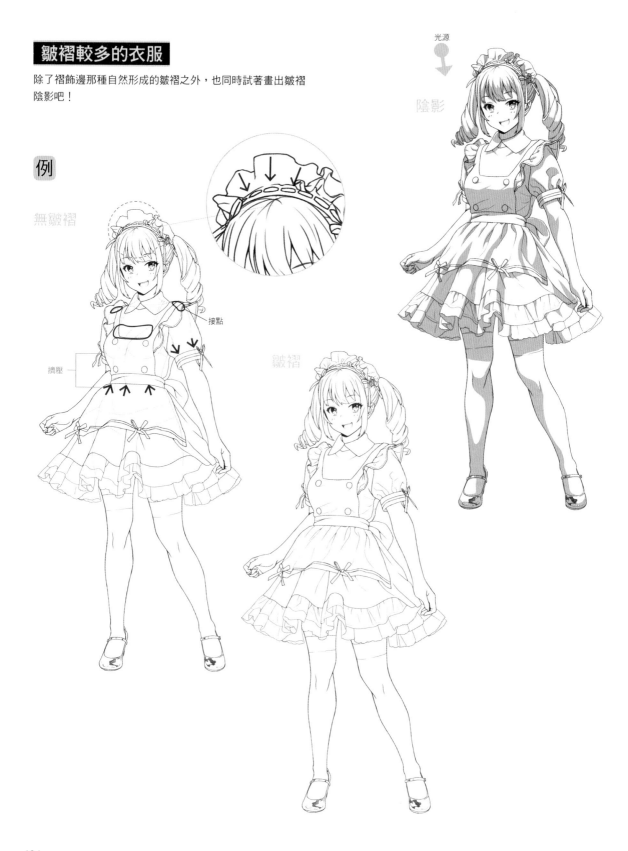

實踐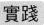

實際描繪，試著練習看看吧！

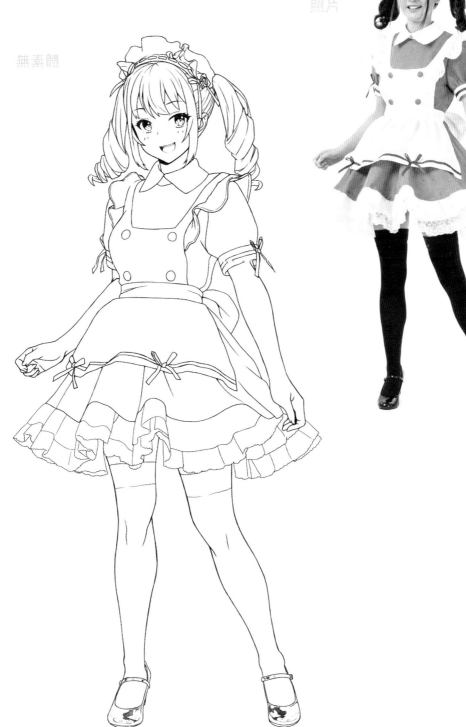

無素體

照片

135

坐姿

坐姿的關節部分會產生較多的皺褶，同時也比較複雜，一邊回想基礎，一邊試著描繪看看吧！

例

無皺褶

拉扯

裙子的褶襉

皺褶

光源

陰影

實踐

實際描繪，試著練習看看吧！

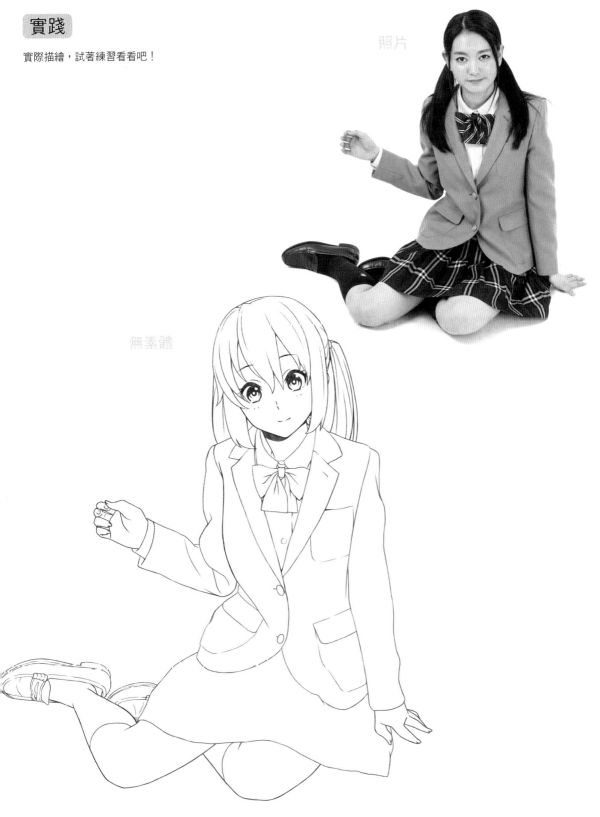

照片

無素體

試著繪製各種不同的陰影

陰影形成的方式會因光源的位置而有不同。這裡將介紹不同光源位置的陰影範例，請一邊參考，一邊練習陰影的繪製。

參考 p.36 的陰影形成方法，一邊注意平面（凹凸），一邊試著畫出陰影吧！

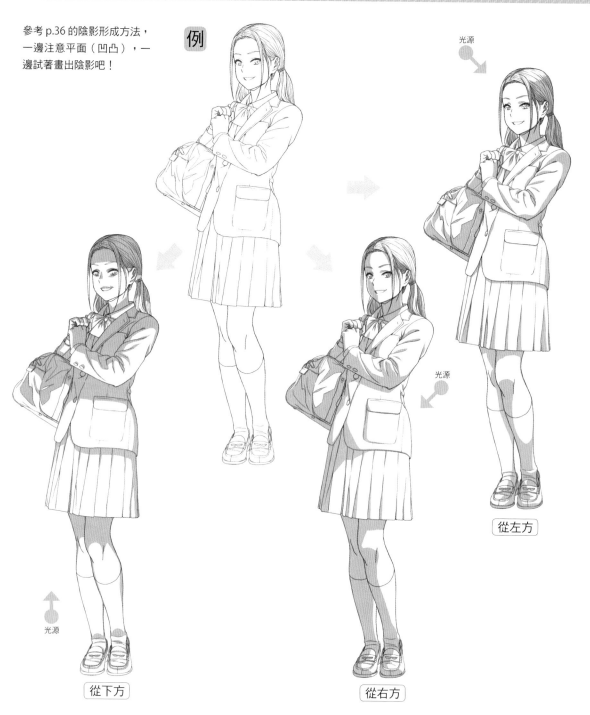

例

光源

從左方

光源

光源

從下方

從右方

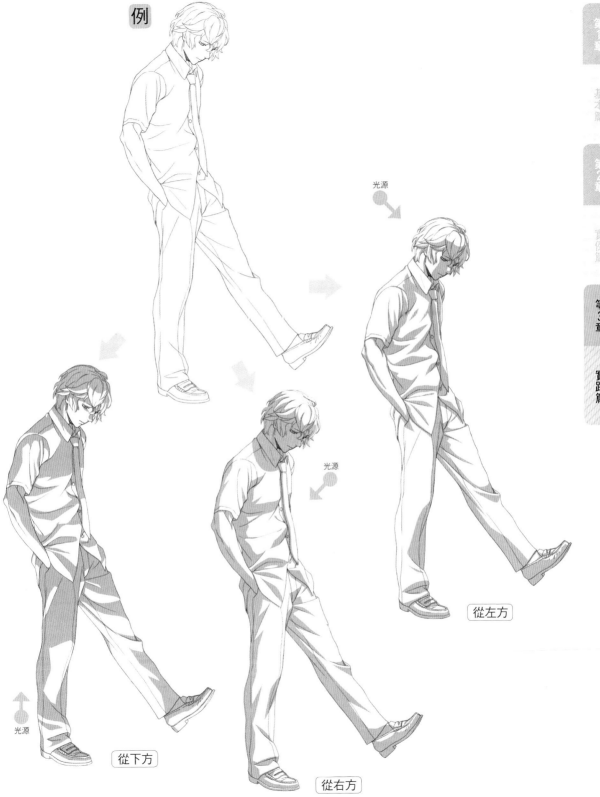

例

光源

光源

從左方

從下方

從右方

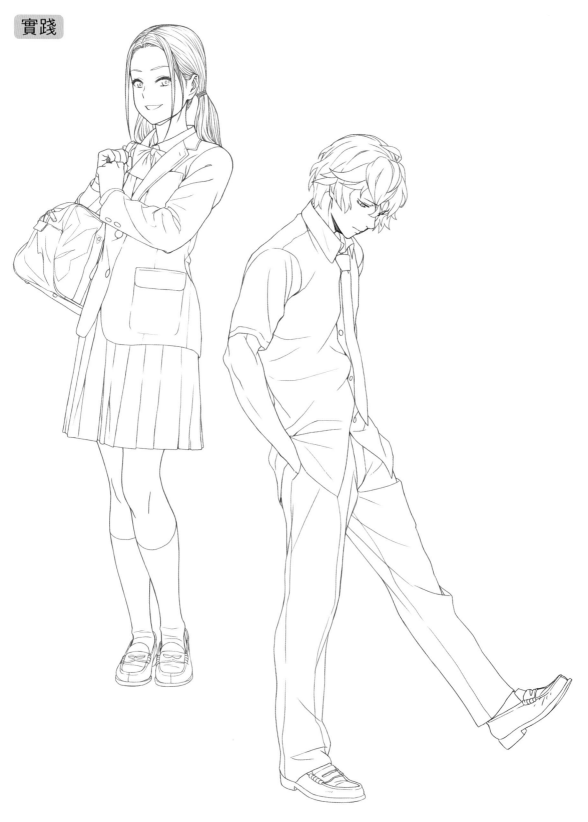

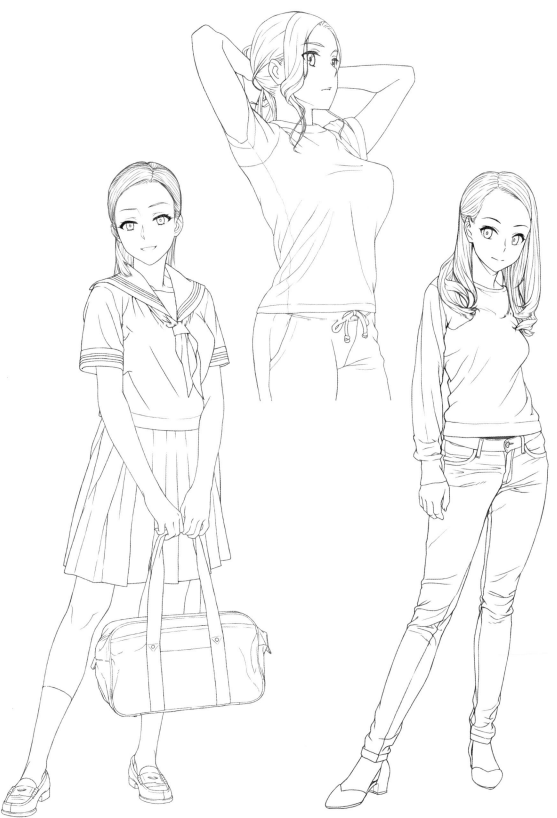

第1章

基本篇

第2章

實例篇

第3章

實踐篇

Column

光源的角度

即便光源同樣來自左方，形成陰影
的方式仍會因微妙的角度而有不同。

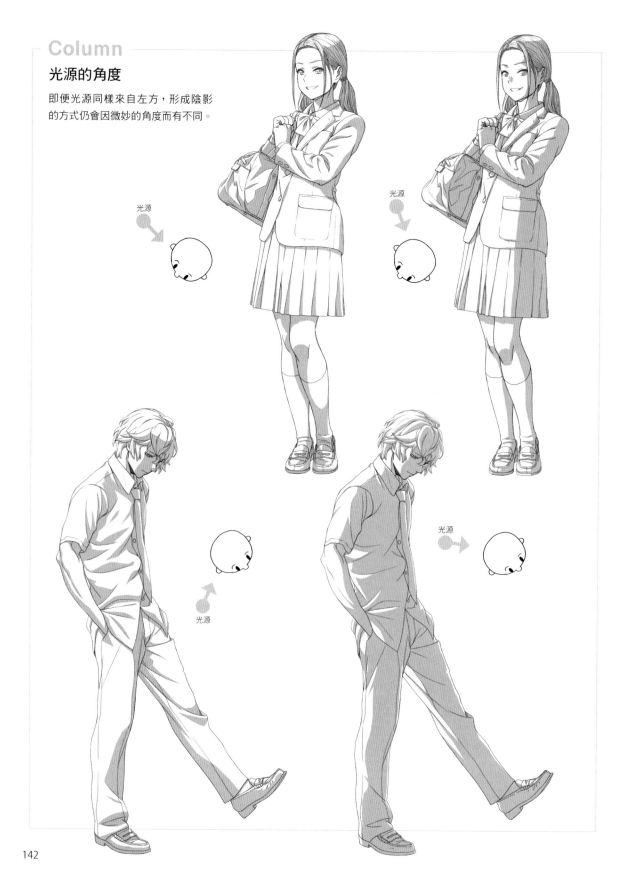

窪 真結

隸屬於 OSCARPROMOTION。
1998 年 5 月 1 日生
專長：樂器（上低音薩克斯）、
把魚吃得乾乾淨淨

野呂侑合香

隸屬於 OSCARPROMOTION。
1996 年 6 月 10 日生
專長：機器體操、電影製作、鼓、鋼琴

田邊步

隸屬於 Asterisk。
1994 年 6 月 30 日生
曾參加電影《蜜桃女孩（ピーチガール）》、
戲劇《毛毯貓（ブランケット・キャッツ）》、
《太太請小心輕放（奧様は、取り扱い注
意）》等演出

TITLE

立體美感！皺褶＆陰影繪製技巧書

STAFF

出版	瑞昇文化事業股份有限公司
作者	建尚登
譯者	羅淑慧
總編輯	郭湘齡
責任編輯	蕭妤秦
文字編輯	徐承義　張聿雯
美術編輯	許菩真
排版	曾兆珩
製版	明宏彩色照相製版有限公司
印刷	桂林彩色印刷股份有限公司
法律顧問	立勤國際法律事務所　黃沛聲律師
戶名	瑞昇文化事業股份有限公司
劃撥帳號	19598343
地址	新北市中和區景平路464巷2弄1-4號
電話	(02)2945-3191
傳真	(02)2945-3190
網址	www.rising-books.com.tw
Mail	deepblue@rising-books.com.tw
本版日期	2021年4月
定價	350元

ORIGINAL JAPANESE EDITION STAFF

裝丁・本文デザイン	広田正康
撮影	黒田彰
ヘアメイク	伊達美紀
スタイリスト	松岡聡美
編集	秋田綾（Remi-Q）

國家圖書館出版品預行編目資料

立體美感!皺褶&陰影繪製技巧書 / 建尚
登著；羅淑慧譯. -- 初版. -- 新北市：瑞
昇文化, 2020.11
144面；18.2 x 23.4公分
ISBN 978-986-401-447-7(平裝)

1.插畫 2.繪畫技法

947.45　　　　　　　　109015700

Digital Tool de Kaku! Fuku no Shiwa to Kage no Kakikata
Copyright © 2018 Naoto Date, Remi-Q, Mynavi Publishing Corporation
Chinese translation rights in complex characters arranged with Mynavi Publishing Corporation
through Japan UNI Agency, Inc., Tokyo and Keio Cultural Enterprise Co., Ltd.